문예출판사

호 옮 곰

호 옮 곰 편저

共著 · 편저

서예
기법

ᄉᆞ라ᄃᆞᆫ졀노ᄆ
하니라 내 이롤 윙ᅙᆞᆼ
야 어엿비 너겨 새로
스믈 여듧 字ᄅᆞᆯ 밍ᄀ
노니 사ᄅᆞᆷ 마다 히ᅇᅧ
수 비 니겨 날로 뿌메
뼌한킈 ᄒᆞ고져 ᄒᆞᆯᄊ
ᄅᆞ미니라

서론

한글 서예의 기원과 변천

□ 한글 서체의 역사

한글 서예는 세종(世宗) 二八년(서기 一四四六년)에 「훈민 정음(訓民正音)」이 반포됨에 따라 비롯되었다고 할 수 있다. 이보다 앞서 「훈민 정음」은 세종 二五년에 창제되었으나, 「훈민 정음」의 해례(解例)와 같은 원리를 연구하게 하는 한편, 그 보급책의 일환으로 「용비 어천가(龍飛御天歌)」를 짓고 「운서(韻書)」를 번역하는 등의 과정을 거침으로써 실제로 한글의 사용을 징험(徵驗)하였으므로 공식적으로는 「훈민 정음」의 정식 반포를 기원(紀元)으로 삼는 동시에, 서체 또한 이에 근거하여 논하게 된다.

「훈민 정음」의 특징으로는, 우리나라 말과 문자, 즉 한자가 서로 일치하지 않는 데서 오는 모순과 불합리를 제거하고, 우리나라 말의 음운 체계(音韻體系)에 맞고 배우기 쉬운 글자를 만들어, 만민에게 문자 이용의 혜택을 균등하게 입게 하려는 세종 대왕의 슬기로운 창제 동기와, 집현전 학사(集賢殿學士)들의 예지를 모은 과학적인 제자 원리(制字原理)를 들 수 있으며, 우리나라 말의 완전 표기라는 실용적인 면에 있어서도 더는 바랄 나위 없을 만큼 완벽하고 아름다운 문자라 하겠다.

한자(漢字)는 표의 문자(表意文字)임에 반하여, 「훈민 정음」은 표음 문자(表音文字)이며, 모두 二八자로서 초성(初聲)·중성(中聲)·종성(終聲)이 합쳐야만 발음이 가능한 특성을 지니고 있다.

또한 「훈민 정음」의 제자 원리는 상형(象形)이며, 기본 자체(基本字體)는 한자의 고전(古篆)에서 취하였다고 명시되어 있다.

「훈민 정음」 반포 당시의 한글은 고전의 서법을 따른 원필(圓筆)이고, 그 중심을 맞추어 쓰게 되어 있으며, 또 자체(字體)의 장단을 임의로 할 수 있어, 획의 수가 적고 모양이 간단한 데 비하여 풍부한 변화를 가져올 수 있는 특징을 내포하고 있었다.

그리하여 원필이던 한글은 방필화(方筆化)하여 둥근 점이 짧은 획으로 변하였고, 이는 다시 필사 판본체·궁체로 변천을 거듭하게 되는데, 이는 마치 한자의 서체가 전서(篆書)에서 예서(隸書)로 바뀌고 다시 해서(楷書)·행서(行書)·초서(草書)로 정비되어 나간 과정에 비할 수 있다.

아울러 서체라는 것은 시대와 사회의 변천에 대응하여 필연적으로 변화되는 것이므로 그 변천 과정을 문화사적 측면에서 살핀다는 것은 그 의의가 매우 크다 하겠다.

즉 한글 서체는 판본체(板本體)·필사체(筆寫體)·궁체(宮體)·상체(常體) 등으로 나

용비 어천가

훈민 정음

눌 수 있겠으며, 훈민 정음체(정음체) 또는 반포체라고도 하는 판본체는 원필·방필·사경(寫經)에서의 속필을 위한 것이었다. 필사체는 효빈체(效嚬體)라고도 하며, 사서(寫書)·방필·필사(筆寫), 세 서체로 분류된다. 이후 궁중에서 체계화된 서체를 궁체, 일반 여염집에서 써 오던 것을 상체라 하며, 궁체가 한글 서체를 대표하게 되었다.

「훈민 정음」 반포 당시 원필 판본체이던 한글 서체는 그 이듬해에 간행된 「용비 어천가」와 三년 후인 세종 三一년(一四四九년)에 나온 「월인 천강지곡(月印千江之曲)」에서는 방필 판본체로 바뀌었다. 그 후 줄곧 방필이던 판본체가 세조(世祖) 연간부터는 필사체화하는 경향을 띠게 되어, 관본체와 필사체의 일치로 향하는 필사 판본체로 변하게 되었는데, 세조 四년(一四五九년)의 「월인 석보(月印釋譜)」와 성종(成宗) 十二년(一四八一년)의 「두시 언해(杜詩諺解)」가 같은 맥락으로 꼽히고 있다.

선조(宣祖, 재위 一五六七~一六○八년)의 필적을 끝으로 한글 서체는 궁체로 이행한다. 한글이 여류 사회에서만 사용되는 풍토에서 발생한 궁체는 정자·반흘림·진흘림의 서체를 갖추게 되었는데, 이는 곧 한자의 해서·행서·초서와 같은 관계라 할 수 있다.

□ 「훈민 정음」의 제자 원리와 서법

우리가 한글 서예를 논함에 있어서는 무엇보다도 먼저 「훈민 정음」의 기본 원리에 따라야 하며, 반포 당시의 서체로부터 분석해 나가야 할 것이다.

「훈민 정음」의 제자 및 결구의 이론적 배경은 성리학의 삼극지의(三極之義)와 이기지묘(二氣之妙)에 바탕을 두고 있다. 삼극은 천(天)·지(地)·인(人)의 삼재, 이기는 음(陰)과 양(陽). 성리학적으로 이 삼재와 이기는 우주의 모든 사상(事象)을 주재하는 기본 이념으로 이해되며, 따라서 사람의 성음(聲音) 또한 근본적으로는 이 원리에서 벗어날 수 없기 때문에 말소리의 체계는 삼재·이기의 체계와 반드시 일치해야 한다는 것이 당시의 언어관이었다.

그리하여, 「훈민 정음」은 음의 분류에 있어서나 제자 원리에 있어서 그 철학적 이론이 모두 이러한 언어관에 입각하고 있다. 즉, 성음을 초성(初聲)·중성(中聲)·종성(終聲)으로 분류하되 종성은 초성을 복용(復用)하게 했다. 또한 하늘을 우러러 그 형상(形象)을 보고, 구부려 땅의 법을 보며, 조수(鳥獸)의 자취를 보아 그 마땅함을 알고, 가까이는 창호(窓戶)에서, 멀리는 사상(事象)에서 二八개 자모(字母)를 취하여 (현재는 二四자), 각 글자는 일정한 자음이나 모음을 나타내고, 모든 낱말은 이들을 결합하여 소리를 모두 표기할 수 있어, 이론적으로나 실제적으로 흠이 없는 음운 체계를 완성한 것이다.

「훈민 정음」은 반포 당시의 서체는 고전(古篆)을 따라 원필이던 것이 얼마 후 방필로 바뀌었음은 전술한 바 있으나 결구상의 원칙에는 변함이 없고, 다만 「ㆆ」이 독립할 때에

월인 천강지곡

석보 상절

한하여 원점 그대로 표기되고 그밖의 경우에는 원점이 세로나 가로의 단획(短畫)으로 변하여 세로획이나 가로획에 이어졌다.

그러므로,「훈민정음」의 서법에 있어서 그 획이나 결구가 전(篆)이라 한다면 그 후의 방필은 고예(古隸), 즉 팔분예(八分隸)의 서법을 결들였다 하겠다. 다시 말하여 한 글자체에 있어서「훈민정음」의 서체를 판본체에서 따로 분류하여 원필이라 이르고,「월인천강지곡」「용비어천가」등을 방필로서 계(系)를 이루게 하는 것은 한자의 예(隸)가 방필로서 전(篆)에 대체한 것과 동일하다고 하겠다.

문자란 본래 정확하고, 서법은 소수의 간결한 점·획을 여러 모로 결구하게 되는 만큼 서법이 제자 원리에서 벗어난다면 문자로서의 정확성을 잃어 무엇을 그려 놓았는지 판독조차 어렵게 되니, 이는 문자로서의 기능을 이미 잃은 것이라 하겠다. 한자에는, 고문(古文)·기자(奇字)·대전(大篆)·소전·곱분·예·해·행·초서 등의 많은 서체가 있으나 문자로서의 정확성을 이탈하여 변화된 서체는 전무하다는 것을 볼 때「훈민정음」경우는 二八개 자모가 모두 상형(象形)이어서 임의로 변화시키면 문자상의 혼란이 더욱 크다는 점을 유의해야 할 것이다.

□ 원필 판본체의 서법

원필 판본체(圓筆板本體), 즉 정음체는 그 필획이 원필이며, 자방고전(字倣古篆)이라 한 제자 원리에 따라서 전법(篆法)으로 쓰게 된다. 즉, 집필·운필·용필이 한자의 전서의 경우와 같다는 것이다. 본래 전서는 용필에 있어 호(毫=붓털)의 사면·팔방을 활용하여 음양의 표현을 명확히 하고, 획의 조세(粗細)가 균일하여야 함이 전제되는 만큼, 이 점에 세심한 주의를 요한다. 정음체를 비롯한 한자의 서법 그대로이기 때문에 어느 면으로 보면 궁체에 비하여 서(書)로서 점획이 분명하여 힘이 있고 보다 남성적인 서체라 할 수 있겠다.

(1) 초성(初聲)과 종성(終聲) ──「훈민정음 해례」에 의하면, 초성의 기본자는 그 자음(字音)이 나타내는 음소(音素)를 조음(調音)할 때 발음 기관의 모양을 본떴다고 했다. 즉, 아음(牙音, ㄱ)·설음(舌音, ㄴ)·순음(脣音, ㅁ)·치음(齒音, ㅅ)·후음(喉音, ㅇ)·반설음(半舌音, ㄹ)·반치음(半齒音, ㅿ은 현재 사용하지 않는다)이 그것이고, 그 밖의 초성자, 예컨대 ㄷ·ㅂ·ㅈ·ㅌ·ㅎ 등은 기본자에 가획(加畫)하거나 이체(異體)를 만들어졌다. 종성은, 초성을 다시 쓰는 것이니 만큼 초성과 다른 것이 없다. 다만 같은 글자라도 초성일 경우는 조금 크고 종성일 경우는 이보다 작아질 뿐이다.

으나 가로의 폭이 좁아지고, 종렬(縱列), 즉 모음의 윗쪽에 쓸 경우는 폭은 같으나 길이가 짧아진다.

또 초성자는 그 형태가 동일하다. 즉 초성은 어떠한 경우에도 같게 쓴다는 것이며, 종성자는 어떠한 형태에 있어서는 길고 짧은, 혹은 넓고 좁은 것 이외에 변화가 없다. 이를 도표로 표시하면 다음과 같다.

음종＼위치	독립	병렬 종렬 병서		비고
초 성 아음	ㄱ	ㄱ	ㄲ	ㅇ은 喉音과 形態노갈음
순음	ㅂ	ㅂ	ㅃ	ㅍ·ㅁ
설음(반설음)	ㄷ	ㄷ	ㄸ	ㄴ·ㄹ(半舌音)
치음(반치음)	ㅈ	ㅈ	ㅉ	ㅊ·ㅅ·ㅿ(半齒音)
후음	ㅎ	ㆁ	ㆅ	ㆆ·ㅇ·ㆆ(牙音)
2자합용 종성 초성	ㄱㅅ	ㄳ(값)	(ㅼ다)	ㄺ(홁)
3자합용 종성 초성	ㄹㄱㅅ	(ㅴ뜸)	(ㅵ홁)	ㅄㄷ(뜸대)

(2) 중성(中聲) ──「훈민정음 해례」는 중성은 자운(字韻)의 가운데에 위치하며, 초성과 중성이 합성함으로써 음을 이룬다고 하였다. 중성의 기본자인「ㆍㅡㅣ」는 천(天)·지(地)·인(人) 삼재의 모양을 본떴고, 그밖의 중성자들은 기본자의 합성으로 이루어졌다고 하였다. 초출(初出)인「ㅗㅏㅜㅓ」는 천과 지에서 비롯되었고 재출(再出)인「ㅛㅑㅠㅕ」는 천지와 인이 겹친 것이라 하였고, 또「ㅗㅏㅛㅑ」는 하늘에서 나왔다 하여 양(陽)이며,「ㅜㅓㅠㅕ」는 땅으로부터 나왔다 하여 음(陰)이라 한다. 중성자는 기본자 三, 초출 四, 재출 四로, 十一자가 된다. 여기에 다시 二자 합용인「ㅘㆃㆍㅣ」등 十四자와 三자 합용인「ㅙㆌㅞ」등 二九자가 된다.

중성의 서법은 원형인 점과 선형인 획의 결합으로 이루어지는데, 점은 획의 중앙에 위치하되 서로 닿을까말까 하고, 점이 둘일 때에는 획을 3분 되는 곳 위아래에 찍어서 균형을 유지한다. 그리고 위아래 글자의 배열은, 윗글자의 오른쪽 점과 아래 글자의 오

□ 방필 판본체의 서법

방필 판본체(方筆板本體)는 「용비 어천가」나 「월인 천강지곡」으로 대표되며, 원필 판본체의 원형점이 선형 단획으로 변하여 중성의 세로획이나 가로획에 연결되는 변화를 가져왔다함은 전술한 바와 같다. 따라서 그 서법에 있어서도 원점이 획과 분리되지 않고 완전히 붙되, 그것도 점이 아닌 획의 형태로 변하였을 뿐 초성과 중성 및 종성과의 결구 방식이 같고 획의 조세(粗細)가 균일하다.

「용비 어천가」나 「월인 천강지곡」의 서체는 「훈민 정음」반포 후 얼마 안 되어서 사용된 서체이어서 모두가 그 제자 원리에 가장 충실한 표현이라 할 수 있다. 다만 「훈민 정음」이전의 「전의(篆意)」를 따랐다면, 「용비 어천가」나 「월인 천강지곡」은 예의 「예의(隸意)」를 결국 「용비 어천가」나 「월인 천강지곡」의 서체는 「훈민 정음」반포 후 얼마 안 되어서 사용된 서체이어서라 하겠으며, 중성 기본자 「·」의 합용자에서 독립성을 버리고 연결시켰다는 것은 실용의 편의로 취한 필연적인 추세였다고 할 것이다. 도표로 나타내면 다음과 같다.

구분 \ 판본체	훈민 정음 원본	용비 어천가 · 월인 천강지곡 등
기본자	· ㅡ ㅣ	· ㅡ ㅣ
초출자	ㅗ ㅏ ㅜ ㅓ	ㅗ ㅏ ㅜ ㅓ
재출자	ㅛ ㅑ ㅠ ㅕ	ㅛ ㅑ ㅠ ㅕ
2합용자	ㅘ ㆇ ㅝ ㆊ	ㅘ ㆇ ㅝ ㆊ
재합용자	ㅙ ㆈ ㆋ	ㅙ ㆈ ㆋ

세조 四년(一四五九년)에 간행된 「월인 석보(月印釋譜)」는 결구상의 변화를 보여주고 있는데, 종성이 초·중성자보다 커졌으며, 「ㅏ·ㅓ」에서 좌우의 가로점이 세로획의 중앙에 있기도 하고 혹은 약간 위에 위치하는 것을 볼 수 있다. 또 「ㅑ·ㅕ」의 두 세로점·세로획이 좌우의 두 가로점도 세로획을 三등분한 곳에 위치하지 않고 중앙으로 몰려 있고, 「ㅗ·ㅜ」의 세로획이 가로획의 중앙에서 우측으로 약간 쏠린 듯한 감을 주고 있다.

성종(成宗) 一二년(一四八一년)에 나온 「두시 언해(杜詩諺解)」에서는 「ㅠ」의 오른쪽 세로획이 왼쪽에 비해 길어지는 변화가 있었다. 또 「ㅐ·ㅔ」등에서 성종 이후로는 합용된 「ㅣ」가 「ㅏ·ㅓ」의 세로획보다 위아래로 길고, 하부가 상부보다 길어졌다. 그리고 위아래 글자의 배합은 역시 중성을 글자의 중앙에 맞추고 있다.

자음과 모음이 병렬로 될 경우, 자음이 모음보다 약간 작던 것이, 성종 이후에는 음이 더욱 작아지고 모음이 길어진 것은 종렬의 경우도 마찬가지이며, 또 초성보다 종성이 약간 작던 것이 반대로 종성이 커졌다가 인조 이후에는 다시 초성이 또 작아지는 등 이 관계에 통일성을 잃어 오다가, 영조(英祖) 二년(一七三六년)에 간행

□ 필사 판본체의 서법

세조(世祖) 때에 이르러 판본체는 또다시 변화를 겪게 되는데, 「·」이 「ㅣ」와 「ㅡ」나 기(起)·송(送)·수(收)의 필치를 보이게 되어 모든 점획에서 붓의 자취를 뚜렷이 하고 있다. 그리고 경우에 따라 글자의 장단·광협에 변화가 이루어져서 한자와 병용했을 경우 어색하지 않을 만큼 상통된 기운을 띠고 있음이 특징이다. 이는 또한 한글은 판본체뿐 아니라 궁체나 그밖의 서체에 있어서도 장단·광협의 변화가 있었을 수 있다는 것을 시사하는 것이기도 하다.

월인 석보

된 「경서 언해(經書諺解)」에서는 종성이 초성보다 약간 작아져서 세종 때의 서체와 상통하는 바 적지 않게 되었다. 이러한 변화는 언뜻 생각하기에 대수롭지 않게 보일지 모르나, 이는 곧 초성과 종성에 구별이 있음을 말해 주며, 또한 같은 자음이라 해도 초성과 종성으로 놓일 때 같은 크기로 쓰지 않는 점을 명백히 하는 것임에 유의해야 한다.

□ 필사체의 특징

판본체는 원필이나 방필아 한문의 전·예서체와 같은 형태를 지니고 있어, 사서(寫書)하는 데는 비경제적일 수밖에 없었다. 이조 봉건사회의 성숙과 함께 문자 생활이 질적·양적으로 늘어남에 따라 속필(速筆)을 위한 서체가 요구되기에 이르렀다. 특히 임진 왜란 이후 생활 양식의 급격한 변화로 신속한 필사체(筆寫體)가 필요하게 되었다. 이러한 상황에서 한자의 행·초체의 필법이 쉽게 영향을 미치게 된 것이다. 필사체는 시대적 요구에서 발생하였으나, 한자의 행·초체를 마구 모방함으로써 해독(解讀)의 어려움을 가져왔고, 우미한 품격도 갖추지 못한 까닭에 바로 도태되어 궁체가 필사체를 대표하게 되었다.

□ 궁체의 서법

판본체는 해독에는 편리하였으나 사서에 불편하였고, 필사체는 사서에서 유래하였으나 해독에는 불편하여, 다시금 한글의 고유성에 적합한 서체가 요구되기에 이르렀다. 그리하여 한글 사용이 활발했던 궁중에서 체계화하고 발전시킨 궁체(宮體)와 일반 가정에서 사용하는 상체(常體)로 변모했고, 궁체는 필사체를 대표하게 되었는데, 그것은 궁체가 체계를 갖추었고, 서법상으로도 아름다움이 연면하게 흐르며, 아담하고 미려한 품격을 상체로서는 따르지 못했기 때문이다. 궁체에는 정자·반흘림·진흘림의 세 가지 서법이 있고, 양식으로는 등서체(謄書體)와 서한체(書翰體)가 있다. 등서체는 규칙적으로 질서를 지키는 데 반해서 서한체는 불규칙적이며 자유 분방한 면을 보이고 있다. 궁체를 익히려면은 등서체부터 익혀 나가야만 궁체의 예술적인 기틀을 세울 수 있다.

한글은 어디까지나 그 제정 원리에 부합되어야 함은 판본체에 있어서나 궁체에 있어서나 변함이 없다. 그리고 한글은 한자와는 달리 단순한 점획의 조합인 표음 문자이며, 그 제자 원리에 어긋나면 한글이라 할 수 없을뿐더러 해독도 어렵게 된다. 특히 궁체의 흘림에서는 더욱 그러하다.

한글의 모음은 기본자만을 상하 좌우로 짜 맞추어서 변화를 일으키고 있으며, 자음은 아·설·순·치·후의 五음으로써 초성과 종성을 겸하고 있는데, 그 형태는 음운별로 서로 같기 때문에 그 중에서 대표적인 것만 알아두면 어느 글자든 다 쓸 수 있다.

기본자	ㆍ ㅡ ㅣ
결합자	ㅏ ㅑ ㅓ ㅕ ㅗ ㅛ ㅜ ㅠ ㅡ ㅣ

자음 \ 동음	기본자		반침 비고
아음	ㄱ	ㄱ	ㄱ ㅋ
설음	ㄴ	ㄴ	ㄴ ㄷㄹㅌ
순음	ㅁ ㅂ(ㅍ)	ㅁ ㅂ	ㅁ ㅂㅍ
치음	ㅅ ㅅ	ㅅ	ㅅ ㅈㅊ
후음	ㅇ	ㅇ	ㅇ ㅎ

두시 언해

東屯大江北 百頃平若榔
六月青稻多 千畦碧泉亂
插秧適云巳 引溜加漑灌
更僕往方塘 決渠當斷岸

선조 어필

(1) 정체의 서법

본래 궁체는 한자처럼 까다로운 필법에 따른 것이 아니고 아름다움만을 추구하여 온 서체이기는 하나, 그렇다고 너무 외양에만 차중해서는 안 될 것이다. 그러기 위해서는 붓끝이 획의 중앙을 지나는 중봉(中鋒) 필법을 엄수하여 선이 곧고 단정하고 아담하게 이루어지게 해야 한다. 역봉은 획이 거칠어질 염려가 있어 정자에서는 금물이다. 그리고, 특히 유의할 것은 궁체는 판본체와 달리 분자의 중심을 중앙에서 맞추지 않고 오른쪽을 맞추어 쓴다는 점과, 정자에는 흘림자를 섞지 않으나 흘림에서는 정자를 섞어서 써도 무방하다는 사실이다.

(2) 반흘림체의 서법

반흘림에서는 정자의 모든 원칙이 적용되면서, 운필의 속도가 빨라지며, 점과 획, 자음과 모음 또는 모음과 자음이 이어지는 것이 특징이라 하셨다.

그러기 때문에 모음이 독립한 경우와 자음과 이어진 경우는 서로 다르게 된다. 즉, 전자의 경우는 정자와 같으나 후자에 있어서는 자음과의 관계로 「ㄱ·ㅕ·ㄴ·ㅛ·ㅜ·ㅠ」와 「ㅏ」는 정자와 다르게 된다. 또한 자음에 있어서는 「ㄷ·ㄹ·ㅅ·ㅈ·ㅊ」이 모음과 「ㄱ·ㄴ·ㅍ·ㅣ·ㅓ·ㅕ」와 이어질 때 정자와 다르게 된다. 자음에서 가장 크게 변하는 것은 「ㅇ」이다. 정자의 경우 일단 붓을 대면 단번에 완전한 원의 상태로 썼던 것을 반흘림에서는 좌우 두 개의 반원으로 나누어 쓰되 왼쪽 반원의 꼭지와 오른쪽 반원의 기필 부분을 뚜렷하게 한다. 그리고 「ㅈ·ㅊ」도 단번에 쓰는 것이 정자와 다르다.

(3) 진흘림체의 서법

진흘림은 정자와 반흘림을 모두 섞어 쓸 수 있는 극히 자유분방하며 예술적인 서체이다. 개성을 뚜렷하게 나타낼 수 있고, 또 품격면에서도 가장 우아하여, 궁체 중에서는 어려우면서도 분방한 특징을 합께 한 것이 진흘림이라 하겠다.

그렇지만 정자와 반흘림을 거치지 않고는 진흘림을 쓸 수 없다. 시작에서 끝까지 단번에 구슬을 꿰듯이 써 나가야 하며, 또 거침없이 흘러 나가는 품이 물이 흐르듯 해야만이 비로소 진흘림으로서의 진면목을 찾을 수 있다.

또한 궁체는, 결구상의 특징으로서 정자·반흘림·진흘림을 막론하고 글자의 길이가 일정하지 않음을 들 수 있는데 특히 진흘림의 경우 긴 글자는 보통 길이보다 넷 배가 되는 것이 있다. 예를 들어 「름」과 같은 글자는 「ㄴ」보다 세 배나 되는 길이로 써지기도 한다. 아러한 자간의 문제는 세로로 쓰게 되는 한글이 초성과 중성으로 성립하기도 하고, 또 초성·중성·종성이 세로로만 배합되기도 하는 데서 비롯된 것이다. 예를 들어 「그」와 「를」을 비교할 때 「그」는 간가(間架)가 하나라면 「를」은 여섯이나 되는 것이다. 예를 들어 「그」를 길게 늘여도 어색하지 않다.

결국 궁체는 글자의 크기를 맞추기 보다는 한 글자가 차지하는 간가를 고르게 하면 그를 길게 늘여도 어색하지 않다. 만큼 그 길이를 길게 늘여도 어색하지 않다.

그리고 특히 진흘림은 숙달된 운필이 아니고서는 조그만 차이도 전혀 다른 글자가 되는 만큼 업격하게 법칙을 따라야 한다.

설시내범후서

덕온공주의 일흘금

봉서

□ 서예 용구

서예 용구로는 붓·먹·벼루·종이 등이 있다. 이 네 가지를 문방 사우(文房四友) 또는 문방 사보(文房四寶) 라고 하여 일반 용구와는 구별하여 소중히 다루어 왔다.

(1) 붓 —— 붓은 모든 서예 용구 중에서도 가장 중요한 것 이다. 흔히 말하기를 「처음 배울 때는 아무 붓이나 쓰다 가 차차 좋은 붓을 쓰면 되지 않느냐」라고 하는데 그것 은 잘못된 생각이다. 달필인 사람이나 초심자를 막론하 고 좋은 붓이면 그만큼 능률적이기 때문이다. 그러므로 될 수 있으면 정성된 양질(良質)의 붓을 사용하도록 권 하고 싶다.

붓의 종류는 여러 가지가 있는데 성질에 따라 털의 부 드러운 유호필(柔毫筆)과 억센 털로 만든 강호필(剛毫筆), 강호와 유호를 섞어 만든 겸호필(兼毫筆) 등이 있다. 그 리고 붓의 크기에 따라 대필(大筆), 중필(中筆), 세필 (細筆) 등으로 구분한다. 또한 필봉(筆鋒)이 긴 것을 장 봉(長鋒), 짧은 것을 단봉(短鋒)이라고 한다.

붓을 모종(毛種)에 따라 나누면 다음과 같다. 즉 양호 (羊毫—양털), 황모(黃毛—족제비와 황모의 혼합), 청황모(靑 黃毛—청설모), 장액(獐腋—노루의 겨드랑이털) 등 그 종류가 무수히 많다.

초심자로서 선택할 붓은, 특히 한글 서예에 있어서는 좋은 털로 정교하게 맨 속이 긴 중봉붓이 좋다. 그리고 털 이 부드러워야 하므로 양호필(羊毫筆)이 적합하다.

붓을 선택할 때에는 먼저 풀을 먹여 놓은 붓을 풀어서 붓털이 길며 보드랍고 윤기가 있으며 끝이 뾰족한 것, 그리고 붓털을 부채살처럼 펼쳤을 때 끝부분이 고른 것 을 선택하도록 한다.

붓을 처음 사용할 때, 풀이 먹여져 있는 것은 풀기를 완전히 씻어 낸 다음에 사용하여야 한다. 붓을 다 쓴 다 음에는 맑은 물에 대강 씻은 후 말려서 보관한다. 붓은

붓걸이에 매달아 두는 방법이 가장 좋으며, 가지고 다닐 때는 붓말이(붓발)에 말아야 한다.

(2) 벼루 —— 벼루(硯)의 재질로는 돌이 주종을 이루며, 도자·자기·옥·비취·유리·나무 등으로 만들어 사용 해 왔다. 모양으로는 장방형 이외에 四각형·六각형·八 각형·원형·타원형 등이 있으며, 거기에 뚜껑이 있는 것과 없는 것, 그리고 십장생과 산수 등을 양각(陽刻)해 서 운치있게 한 것도 있다.

벼룻돌로는 중국 심양의 단계석(端溪石)이 최상품이 나, 우리나라에선 황해도 장산곶(長山串)의 청석(靑石) ·황석(黃石)·자석(紫石), 평양의 청석, 압록강 위원 (謂原)의 자석·청석·황석, 안동의 자석, 진천군 장산 의 자석, 보령군 남포의 오석(烏石)이 유명하다.

먹이 쉽게 갈아지는 벼루라고 꼭 좋은 것은 아니며, 그 렇다고 먹이 너무 더디 갈아지는 것이라면 공연히 많은 노력과 시간이 낭비되므로 그 선택에 유의해야 할 것이 다. 벼루를 살 때에는 벼루면에 물을 조금 발라 보아서 더디 마르거나 또는 입김을 불어 보아서 빨리 증발되지 않는 것이 좋다. 그리고 벼루의 한 끝을 들고 퉁겼을 때 둔탁한 소리가 나지 않고 맑고 높은 소리가 나는 것이 좋은 벼루이다.

초심자로서 처음에 준비할 벼루의 크기는 최소한 가로 一五센티미터, 세로 二四센티미터 정도는 되어야 하며 반드시 돌로 만든 것이라야 하고, 돌의 질이 좋은 것이 어야 한다.

(3) 종이 —— 종이(紙)는 여러 가지가 있으나 보통 연습 용으로는 갱지(更紙)·파지(破紙) 등이 쓰이며 작품용 으로는 화선지(畵宣紙)가 가장 널리 쓰이고 있다.

그 밖에도 옥판 선지(玉版宣紙), 태문지(苔紋紙), 마 지(麻紙)、단지(檀紙)、당지(唐紙) 등 여러 가지가 있으 나 회귀·고가품이어서 대중성이 희박하다고 보겠다. 서 예용지로서의 조건은 얇으면서도 질기고 부드러운 것, 물기를 잘 흡수하는 것, 발묵(潑墨)의 효과가 좋은 것, 색깔이 깨끗하고 아름다운 것 등이다.

붓의 명칭

필관(筆管) / 필두(筆頭) / 부호(副毫) / 요(腰) / 전호(前毫) / 봉(鋒) / 호(毫)

붓의 종류 : ①초필 ②간필 ③대필 ④주련 ⑤동양화필 ⑥⑦⑧⑨서예필 ⑩⑪⑫액자필 ⑬특장봉

초심자로서 화선지 이와 다른 종이에 연습할 때는
너무 두꺼운 종이나 미끄러운 양지는 피하고 선화지(仙
花紙)—앞면이 미끄럽고 뒷면은 까슬까슬하다)나 갱지
를 사용하는 것이 좋다. 신문지에 연습을 하는 것은 종
이를 절약한다는 의미에서는 좋은 일이나 아무래도 정성
이 들듯지 않고 심성(心性)에 미치는 영향도 없지 않으므
로 될 수 있는 한 화선지에 연습하기를 권한다. 그리고
어느 정도 숙달되면 화선지라야만 법을 배워 나가야 한
당. 함묵(含墨)과 먹의 농도(濃度) 조절은 화선지라야만
가능하고 아울러 필력을 기르는 데에도 진전이 빠른 것
이다.

(4) 먹——먹(墨)은 식물성 기름이나 나무류의 연매(煙
媒)와 아교를 주원료로 하고 거기에 향료를 더해 만드는
것이므로 유연묵(油煙墨)과 송연묵(松煙墨)으로 대별되
며 송연묵을 으뜸으로 하며, 그 종류가 다양하다. 먹은
갈때 자품이 일지 않고 소리가 나지 않는 것, 먹물이 탁
하지 않고 맑으며 끈기가 있고 향기가 좋은 것, 먹이 부
서지지 않고 곱게 갈리는 것을 상품으로 친다. 「먹갈기 삼
년, 한일자 삼년」이라는 말이 예로부터 전해지고 있는 정
도이다. 대개는 먹을 가는 일을 가볍게 여기는 경향이
있으나 예로부터 먹을 가는 과정을 중요시해 온 것은, 자
기의 마음을 가름을 바르게 가는 것이라고도 하며 침착하게 인
내심을 기르는 일이기도 하기 때문이다.
먹을 가는 방법은 먹을 가볍게 쥐고 팔에 힘을 빼어 천
천히 타원형 또는, 앞뒤로 갈아야 한다.
옛부터 「먹은 파리 힘으로 갈고 글씨는 소 힘으로 쓴
다」 또는 「먹갈기는 병자와 같이하고 붓잡기는 장부와
같이한다는 말이 있듯이 먹을 천천히 갈면서 글씨를 쓸
수 있도록 마음을 안정시키고 조용히 글씨분을 살펴 가
면서 써야 할 글을 구상하게 되는 것이다. 그리고, 먹물
은 다 소진한 듯싶을 정도로 갈아야 한다.
먹갈기에서 특히 유의해야 할 일은 처음부터 물을 따르
지 말고 연적으로 조금씩 물을 따르면서
필요한 양의 먹물을 갈아야 한다.

연주(硯柱)에서만 먹을 갈아 쓰려고 하지 않도록 주의해야 하며, 연당
(墨池)에 밀어내리고 다시 먹물을 끌어올려서
먹을 가는 과정을 되풀이하여 묵지에 먹물을 저장하도록
해야 한다.

(5) 붓뿔기——붓을 푸는 것을 윤필(潤筆)이라고 하는데
이는 먹갈기와 병행되어야 한다. 먹을 다 간 뒤에 붓을
풀려고 하면 잘 풀리지 않으므로 어느 정도 먹이 갈렸다
고 생각할 때 미리 붓을 묵지의 먹물에 듬뿍 적셔 필산
(筆山)에 잠시 동안 붓을 걸쳐 두었다가 먹을 다 갈고 나면
붓을 연당에 비슷이 누이고 먹으로 가볍게 붓끝 쪽으로
밀어내서 붓털이 가지런히 모아지도록 조필(調筆)을 해
야 한다. 간혹 먹물을 제대로 갈지 않고 윤필을 하는 사
람이 있으나 이렇게 되면 나중에 먹물와 농도를 조절하
기가 어려우므로 주의해야 한다.
그리고 서예 용구로는 이상의 네 가지 이외
에도 벼루에 물을 따르는 연적(硯滴)과 종이가 움직이지
않도록 누르는 서진(書鎭) 또는 문진(文鎭), 붓을 말아
서 가지고 다닐 때 필요한 붓발, 굴씨를 쓸 때 종이 밑
에 까는 모전(毛氈—담요나 융), 그밖에 쓰던 붓을 걸쳐
놓는 필산(筆山), 먹을 올려 놓는 묵상(墨床)과 붓걸이,
붓통 등이 있다.

여러가지 종류의 연적

여러가지 종류의 먹

여러가지 종류의 벼루

묵지(연자 硯池)

연주(硯柱)

연축(硯)

연당(연면 硯面)

벼루의 명칭

□ 자 세

글씨를 쓰는 자세는 세 가지로 나눌 수 있다. 의자에 앉아서 쓰는 경우와 서서 쓰는 경우, 그리고 방바닥에 앉아서 쓰는 경우 등이다.

(1) 의자에 앉아서 쓰는 경우——배가 닿지 않을 정도로 다가앉으며, 다리는 꼬지 말고 두 무릎 사이를 자연스럽게 벌리며, 발은 약간 뒤로 당겨서 발가락 쪽에 가볍게 힘을 주어 뒤꿈치가 조금 들리게 한다. 허리와 등을 바르고 곧게 펴서 상체를 약간 앞으로 기울이는 듯이 한다. 왼손은 책상 위의 종이를 누르듯 가볍게 올려놓는다. 책

서예 용구의 위치와 명칭 : ①필산 ②붓 ③먹 ④벼루 ⑤연적 ⑥서진(문진) ⑦화선지 ⑧붓빨 ⑨붓걸이

상의 높이는 허리띠 또는 배꼽의 높이가 적합하다.

(2) 서서 쓰는 경우——양쪽 다리를 조금 벌려서 중심을 잡고, 상체는 적당히 앞으로 숙여야 한다. 왼손은 책상 위 종이의 한 끝을 가볍게 짚고 몸의 균형을 유지한다.

(3) 바닥에 앉아서 쓰는 경우——책상다리로 앉거나 꿇어앉아서 쓰며 상체는 의자에 앉아서 쓸 때와 같다. 또 왼쪽 무릎을 꿇고 오른쪽은 세우며 왼팔을 뻗어 앞을 짚는 자세도 상관없다.

아뭏든 바른 글을 쓰기 위하여 바른 자세가 강조되는데, 이는 곧 몸가짐이 우아하면서 자연스러운 상태에 있

의자에 앉아서 쓰기

바닥에 앉아서 쓰기

서서 쓰기

고, 정신의 긴장하거나 흥분되는 일 없이 편안함을 유지하는 것을 말한다.

□ 집 필

집필(執筆), 즉 붓을 잡는 데는 단구법(單鉤法)·쌍구법(雙鉤法)·오지법(五指法) 등이 있으며, 어느 방법이든 붓을 쥐는 위치는 붓대의 중간 부분으로 하며 서체나 글자의 크기에 따라 상하로 다소 위치를 조절한다. 또한 붓은 수직으로 세워야 하는데, 이를 직필(直筆)이라 한다. 옛사람들은 직필을 익히기 위하여 붓대 위에 동전을 올려놓고 연습을 하였다고도 하니 직필의 중요성을 가히 짐작할 수 있다. 집필의 요령은 실지 허장(貫指虛掌)이란 말로 요약할 수 있는데, 붓대를 쥐는 손가락에는 힘을 주어 충실히 하되 손바닥은 공허하게, 즉 계란을 쥔 것같이 한다는 것이다. 집필법은 완법과 상호 연관성을 지닌다.

(1) 단구법 —— 단구법(單鉤法)이란 엄지손가락과 집게손가락으로 붓을 잡고 나머지 손가락은 안으로부터 붓대를 받쳐 주는 집필법으로 세필(細筆)에 적합한 집필 방법이다.

단구법

(2) 쌍구법 —— 쌍구법(雙鉤法)은 엄지·집게·가운데의 세 손가락으로 붓을 쥐고 나머지 손가락은 안으로부터 붓대를 받쳐 주는 방법으로 중필(中筆)과 대필(大筆)에 적합하여 가장 많이 쓰이고 있다. 이때 엄지손가락 안쪽이 굽히지 말아야 하며 충분히 펴서 손가락 안쪽이 힘있게 붓대에 닿도록 한다.

(3) 오지법 —— 오지법(五指法)에서는 엄지·집게·가운데의 세 손가락으로 붓을 잡되, 쌍구법과는 달리 엄지손가락의 관절을 꺾어서 엄지와 집게손가락이 만드는 공간이 최대의 원이 되도록 한다. 나머지 손가락은 손가락 끝으로 붓대를 받쳐 준다. 다섯 손가락의 관절이 모두여야 하는 오지법은 대필에 적합하며, 힘있는 글씨를 쓸 수 있다.

쌍구법

(4) 악필법 —— 악필법(握筆法)이란 손바닥까지 활용하여 붓대를 움켜잡듯이 쥐고 글씨를 쓰는 방법이다. 역시 대필에 적합하나 특이한 집필법으로 흔히 사용되는 것은 아니다.

오지법

□ 완 법

완법(腕法)이란 글씨를 쓸 때의 팔의 움직임을 말한다.

「글씨는 손가락으로 쓰는 것이 아니라 팔로 써야 한다」는 말이 있듯이, 팔로 쓸 때는 힘찬 탄력으로 획을 이루게 되므로 비록 실처럼 가느다란 필봉이라 할지라도 힘있는 글씨가 될 수 있지만, 손가락의 움직임만으로 쓴다면 세자의 경우가 아니고는 붓의 운동 반경이 좁아져서 힘있는 획을 이룰 수가 없다. 따라서 손목을 다소 안으로 오무려서 팔을 충분히 움직일 수 있게 해야만 힘찬 글씨를 쓸 수 있는 것이다. 이 완법에는 다음의 세 가지가 있다.

(1) 현완법 —— 현완법(懸腕法)으로 쓸 경우에는 오른팔을 몸에 당지 않게 들어올려서 책상과 수평이 되도록 하고, 왼손은 책상 위의 종이를 가볍게 누른다. 대필과 중필에 적합하며, 쌍구법과 오지법이 이 완법에 적용된다. 그리고 초심자는 이 현완법부터 익혀야 한다.

(2) 제완법 —— 제완법(提腕法)이란 오른편 팔꿈치를 책상 위에 가볍게 대고 쓰는 방법이다. 물론 손목이 닿아서는 안 된다. 중필 이하의 작은 글씨에 적합하다.

(3) 침완법 —— 침완법(枕腕法)은 왼손 손등으로 오른손 손목을 받치고 쓰는 방법으로 극세자에 적합하다. 집필은 붓의 아래쪽을 잡는 단구법이 이 완법에 적용되고 있다.

현완법

제완법

침완법

□ 용필법과 운필

(1) 용필법

용필법(用筆法)이란 붓털이 지닌 탄력성, 즉 붓의 움직임에 따라 구부러졌다가 다시 퍼지는 성질을 이용해서 점이나 획을 써 나가는 기법을 말한다. 즉, 붓대의 지면에 대한 각도라든지 기필(起筆)·송필(送筆)·수필(收筆) 등의 기법을 가리키는 것으로 서예 학습의 핵심을 이룬다.

붓끝이 획의 중심부를 지나가게 하는 것을 중봉 또는 중봉 용필(中鋒用筆)이라 하며, 또한 붓끝이 획의 위쪽이나 왼쪽으로 치우쳐서 지나가는 것을 편봉(偏鋒), 또는 측봉(側鋒)이라 하는데, 전자는 입체감을 느낄 수 있으나 후자는 근골(筋骨)이 나타나지 않아 평면적인 느낌을 주게 된다. 따라서 용필은 중봉을 중요시하며, 편봉이 되지 않기 위해서는 붓을 수직으로 세워야 한다.

① 기필 : 기필(起筆)이란 획의 시작을 말하며, 붓끝을 자연스럽게 가져가는 노봉(露鋒) 또는 붓끝을 거슬러 대거나 돌려 대는 역입(逆入) 또는, 장봉(藏鋒), 그리고 붓끝을 공중에서 역전시키는 공역입(空逆入)이 있다. 이어 기필에는 역입 즉시 붓을 아래쪽으로 누르는 돈필(頓筆)과 돈필 후 나가려는 방향으로 붓의 허리를 휘어 꺾어 중봉을 취하는 절봉(折鋒)의 과정이 있다. 그러나 한글 서예에 있어서는 노봉법에 따라 붓을 낸 후 형식적으로 가볍게 돈필·절봉의 과정을 거쳐서 송필 단계로 들어가는 것이 좋다. 역입법은, 특히 궁체에 있어서는 한글 특유의 선미(線美)를 해칠 염려가 있기 때문이다.

② 송 필 : 송필(送筆)은 기필의 절봉 과정을 거친 후, 붓을 약간 들며 그어 나가는 것을 말하며, 제필(提筆) 또는 행필(行筆)이라고도 한다. 송필은 중봉을 원칙으로 하며, 후술하는 운필법에 따라야 한다.

③ 수 필 : 수필(收筆)은 획의 끝맺음, 즉 붓을 거두는 일을 말하며, 종필(終筆) 또는 지필(止筆)이라고도 한다. 수필은 기필의 과정을 역으로 거치게 되는데, 붓을 회봉(回鋒) 또는 봉회(鋒回)라 한다. 이 회봉에 의해 계속적인 운필을 하게 되면 자연히 각 점획의 기맥이 상통하여 문자가 생기게 되는 것이다.

봉(回鋒) 또는 봉회(鋒回)라 한다. 이 회봉에 의해 계속하지 못한 때는 벼루에서 붓털을 다시 다듬게 된다.

(2) 운필법

운필법(運筆法)이란 용필에 있어 붓이 나아가는 속도의 완급(緩急), 필압(筆壓)의 경중(輕重), 기맥(氣脈)의 강약(強弱) 등을 말하는 것으로, 같은 용필법으로 쓴다 해도 운필을 어떻게 하느냐에 따라 필의 필세(筆勢)가 달라지며 글씨의 느낌 또한 달라진다. 즉, 용필법을 골격이라 한다면 운필은 그 골격에 살을 붙이는 것이라고 할 수 있다. 그리고 넓은 의미의 운필법은 용필을 포함하는 경우가 있다.

① 필 의 : 필의(筆意)란 한 획에서 다음 획으로 옮겨 가는 붓의 운동이라 할 수 있다. 즉 종이에 붓이 닿지는 않으나 실지로 쓸 때와 같은 속도와 형세를 취하는 것을 말한다. 그렇게 하지 않으면 자연 필의가 끊겨서 아른바 "죽은 글씨"로 되기 쉽다. 따라서 필의를 살려 "산 글씨"를 쓰려면 글자 외형에 너무 구애받지 말고, 한번 붓을 대면 최소한 한 자는 다 쓰도록 해야 할 것이다. 공간 필의라고 한다. 홀림 글씨의 경우는 더욱 그러하다.

② 결 구 : 결구(結構)란 점획을 조립하여 문자를 구성하는 것을 말한다. 문자의 중심과 상하·좌우의 균형, 향배(向背), 앙부(仰俯) 등의 결구 요소와 여러 가지 서법이 있으므로 계통을 밟아 익혀 나가는 일이 중요하다. 결구의 유형을 대별하면 다음과 같이 세모꼴(서·소·사다리꼴(도·로 따위) 및 정방형(넙·닭 따위), 마름모꼴(응·수 따위), 장방형(뜨·필 따위)으로 나눌 수 있다.

③ 필 순 : 필순(筆順)이란 문자의 결구가 정돈되고 기맥이 상통하여 필세를 얻을 수 있도록 점획의 운필에 일정한 순서가 주어지고 있는 것을 말한다. 그러므로 필순을 따르지 않으면 서의 생명인 필의·필세를 발휘하게 되지 못한다. 따라서 바르고 아름다운 문자는 당연히 정확한 필순에 따른 운필에서만 기대할 수 있는 것이다. 특히 주의해야 할 것은 ㄱㄴ의 필순이다. 점획

④ 기 맥 : 기맥(氣脈)이란 문자를 구성하고 있는 점획

(3) 중봉과 편봉

중봉(中鋒) 앞에서 말한 바와 같이 용필에 있어서는 중봉을 원칙으로 하지만 여기서나 그밖의 필법에 있어서는 중봉을 원칙으로 하지만 예를 가끔 볼 수 있다.

① 중 봉 : 중봉(中鋒)이란 운필하는 동안 붓끝이 획의 중심을 지나가도록 하는 것, 즉 붓을 수직으로 세워서 그어 나감을 말한다. 이 중봉 용필을 중시하는 까닭은, 원래 붓털(毫)은 둥글게 뭉쳐 있어서 중봉에 의한 필획은 둥근 기둥과 같아 입체적이며 체적감(体積感)을 느낄 수 있기 때문이다. 다시 말하여 중봉 용필은 회에 근(筋)·골(骨)·혈(血)·육(肉)이 생겨서 아름답고도 강한 선질(線質)을 이루게 하는 것으로, 이러한 선질을 정획(正畫) 또는 심획(心畫)이라 하여 운필에서의 으뜸으로 삼는 것이다.

한글 서예에 있어서도 중봉의 필요성은 한자 서예에 못지 않게 중요시되는 것이므로 세로획과 가로획 긋기를 통한 기초 과정에서 철저하게 그 필법을 익혀 필력을 길러야 할 것이다.

② 편 봉 : 편봉(偏鋒)이란 중봉이 아닌 용필, 즉 운필하는 동안 붓끝(鋒)이 획의 한쪽으로 쏠리는 것, 다시 말하여 붓과 상태가 수직하지 못하거나 붓털의 위쪽[副毫]과 아래쪽[前毫]이 서로 어긋난 채 그어 나감을 말한다. 편봉으로 쓴 글자는 획의 한쪽은 고르지만 반대쪽은 고르게 되지 않아 평면적이고 입체감이 없어 병필(病筆)로 여기는 것이나, 편봉이 되지 않도록 붓을 수직으로 세워서 운필해야 한다.

(4)

(5) 접 필 : 접필(接筆)이란 결구에 있어 점획이 서로 연결되는 것을 말한다. 접필은 대개 얕게 하는 경우가 많으나, 글자에 따라서는 깊게 할 때도 있고 접필을 하지 않는 경우도 있으므로 유의해야 한다. 다시 말해서 모든 획을 다 붙여 써도 안 되고 그렇다고 마음대로 띄어 써서도 안 된다는 것이다.

노봉법

순입(順入)

돈필(頓筆)

제필(提筆)

절봉(折鋒)

장봉법

역입(逆入)

기필

송필

수필

기필 요령

편봉으로 쓴 글씨

• 획의 한쪽 선만이 고르고 다른 쪽은 선이 거칠다.

중봉으로 쓴 글씨

• 획의 위아래 선이 모두 매끈하다.

편봉 용필

중봉 용필

• 붓을 가볍게 역입(逆入)
하여 오른쪽으로 그어 나
가되, 「ㄱ」표 지점에서
일단 멈추었다가 다시 진
행하면, 끝 부분에서는
천천히 회봉(回鋒)하여 원
쪽을 향해 붓끝을 거둔다.
• 획의 길이는 8절지의 가
로 길이(27 ㎝) 정도, 굵
기는 1 ㎝ 정도로 한다.

• 붓을 가볍게 역입하여 아래쪽으
로 가로 긋기와 같은 요령으로 그
어 내려가고, 끝 부분에서는 왼쪽
으로 회봉하여 위쪽으로 붓끝을
거둔다.
• 획의 길이는 8절지의 세로 길이
(39 ㎝) 정도, 굵기는 1 ㎝ 정도로
한다.

• 위와 같은 방법으로 가
로와 세로를 번갈아 긋
는다.
• 기필(起筆) 때의 역입과
수필(收筆) 때의 회봉에
항상 유의한다.

(1) 기본점·획의 필법

① 가로획의 필법

- 호흡을 가다듬은 다음, 잠시 호흡을 정지한 상태에서 40도 방향으로 획의 굵기를 고려하여 힘있게 순입으로 입필(㉠)한다. 호흡이 정지된 상태가 아니면 붓끝이 흔들릴 염려가 있다.
- 송필(㉡)에서는 기필 때보다 힘을 빼는 대신 속도가 붙는다. 중봉에 유의하면서 오른쪽으로 방향을 바꾼다.
- ㉢은 송필 진행 부분으로, ㉡에서보다 조금 더 빨리 그어 나가되 중간 부분을 가장 가늘게, 그리고 약간 휘는 듯이 하고, 끝 부분에서는 속도를 낮추어 획을 굵게 한다.
- ㉣은 수필 부분으로, 여기서는 잠깐 머무는 듯이 하면서 힘있게 누른다. 붓의 털(毫)이 수직이 되도록 세우면서 아래쪽으로 돌린 다음, 조용히 왼쪽으로 회봉하여 붓끝을 거둔다. 즉 회봉에 해당하며, 이는 다음 획으로 이어 나가기 위해 필요한 과정이다.

② 세로획의 필법

- 호흡을 정지한 상태에서 ㉠의 지점은 힘있게 45도 방향에서 순입(順入)으로 기필한다.
- 방향을 아래쪽으로 바꾸기 위하여 붓을 곧게 세워 붓끝을 모은 다음(㉡ 지점), 휘어꺾듯이 수직 방향으로 붓을 튼다.
- ㉡와 지점은 중봉을 유지하여 같은 굵기가 되노록 내리긋는데, 획의 길이를 미리 가늠해야 하며, 전체적으로 볼 때 살이 붙어서 둥근 느낌이 되도록 송필한다.
- ㉢의 지점에서는 점차 속도를 가하여 내리긋던 붓질을 멈추고, 붓을 곧게 세우는데, 멈춘 곳에 자국이나 지장않도록 순간적으로 멈춘다.
- 수필(㉤)때는 다시 속도를 가하여 힘차게 내리긋는 기분으로 붓끝을 거두되, 끝 부분은 화살 방향을 따라 왼쪽으로 기원을 그리는 듯이 필의 를 살려 붓을 거둔다.

㉠ 기 필
㉡ 송필의 시작
㉤㉢ 수필(회봉)

세로획의 필법

㉠ 기 필
㉡ 송필의 시작
㉢ 송필
㉣ 수필(회봉)

가로획의 필법

ㄱ. 우측점 : 우측점은「ㅏ·ㅑ」등에 쓰인다. 순입(順入)으로 가볍게 기필한 다음, 붓을 위로 치키는 듯이 세웠다가 화살 방향으로 살며서 누르고는 바로 화봉하여 왼쪽으로 붓을 거둔다. 가로점의 아래쪽 선은 수평을 이룬다.

ㄴ. 좌측점 : 좌측점은 「ㅓ·ㅕ」에 쓰인다. 위쪽 점은 「ㅏ」의 경우와 같이 나, 그 모양이 수평선 아래에서 비스듬히 위쪽으로 위치하는 것이 다르다. 또한 아랫점은 약간 아래쪽을 향하여 기필한 다음, 약간 눌렀다가 오른쪽으로 치키듯이 삐쳐서 세로획에 접필(接筆)한다.

ㄷ. 빗 점 : ㄷ의 빗점은 「ㅅ·ㅈ·ㅊ」의 삐침획에 가볍게 접필시켜 기필한 다음 내려와서 살며시 회봉한다.

ㄹ. 빗 점 : ㄹ의 빗점은 오른쪽에 모음이 올 때 쓰인다. 「ㅅ·ㅈ·ㅊ」의 삐침획에 가깝게 내리긋고, 끝 부분은 붓끝은 엎듯이 수필하여 마무른다.

ㅁ. 윗 점 : 「ㅎ·ㅊ」의 윗점으로 사용된다. 「ㅎ·ㅊ」의 윗점은 아래를 향하여 기필한 후 약간 눌렀다가 위쪽으로 방향을 바꾸어 힘을 다소 쑥 이면서 회봉하여, 왼쪽으로 붓을 거둔다.

ㅏ ㅑ	⊙ 우측점
ㅓ ㅕ	ⓒ 좌측점
ㅅ ㅈ ㅊ ㅓ ㅈ ㅊ	ⓔ 빗 점 / ⓔ 빗 점
ㅎ ㅊ	ⓑ 윗 점

① 가로획의 세 형태 : 가로획을 분류해 보면, 다음의 세 가지 형태로 나눌 수 있다. 즉 「앙(仰)·평(平)·부(俯)」와 형태로 나뉘어지는데, 글씨를 익힐 때는 글씨본을 보고 그 글자의 가로획이 아래의 세 형태 중에서 어느 것에 해당하는가를 파악하고 써야 한다.

• 앙(仰)의 형태는 획 전체가 조금 위로 올라가는 듯한 느낌으로 쓰며, 특히 획의 끝 부분은 위로 치켜 올라간 듯한 모양으로 쓴다.

• 평(平)은 획 전체가 거의 고르게 수평을 이루는 모양으로 쓰는 가로획의 형태를 말한다.

• 부(俯)는 획이 전체적으로 아래로 약간 쳐져서 휘는 듯한 느낌이 들도록 쓰는데, 특히 끝 부분을 비스듬히 아래쪽으로 뻗으려는 듯한 모양으로 쓰는 가로획의 형태이다.

② 두 세로점·획의 형태

- 내리긋는 두 세로점·획의 길이와 그 방향은 서로 다르다. 왼쪽은 비스듬히 기울고, 오른쪽은 수직으로 내리긋는다. 길이는 오른쪽보다 왼쪽이 짧다. (여기서 수직이나 기울어짐은 중봉이 이루는 선을 기준으로 하여 판단한다).

③ 결구상의 분위

- 분위(分位)란 획과 획 사이의 간격을 균능하게 배분함을 말한다.
- 가로 분위형 글자 : 가로획 사이의 간격을 거의 같게 분위하는 글자를 가리킨다.

- 세로 분위형 글자 : 세로획 사이의 간격을 거의 같게 분위한 글자를 가리킨다.

(3) 궁도와 자형

① 궁 도 : 궁도란 한자 서예를 배우는 초보자를 위하여 중국에서 고안된 구궁도(九宮圖)를 말하는 것으로, 이를 한글 서예를 익히는 데에 이용한 것이다.

여기에서는 구궁도를 한글 자형에 알맞게 다시 1백44개의 칸으로 세분하였는데, 기선은 모음의 세로획(ㅏ·ㅕ)을 긋는 기준이 되며 중심선 ①은 가로획이 있는 모음(ㅗ·ㅜ)과 결구된 자음자의 중심이 되며, 기준선 ①은 세로획이 있는 모음(ㅏ·ㅕ)과 결구된 자음자의 중심이 된다. 또한 중심선 ②는 모음「ㅜ·ㅠ」등의 가로획의 기준이 되고, 기준선 ②는 모음「ㅗ·ㅛ·ㅡ」등의 가로획의 기준이 된다. 그러나 받침이 있을 경우나 모음의 가로획이나 세로획의 끝부분이 다소 뻗쳐 나가거나 또는 자형이 긴 글자는 위아래로 약간씩 뻗어 나가는 경우도 있다. 따라서 궁도상에 표시된 삼각형이나 마름모형은 여러 자형의 기준이 되는 형태를 나타낸 선이므로, 실제의 글자는 자형에 따라 그 안쪽에서 결구되어야 한다.

모든 글자는 궁도의 밖으로부터 둘째 줄이 형성하는 정방형 안에 들어가도록 쓴다. 그러나 경우에 따라서는 모음의 가로획이나 세로획의 끝부분이 다소 뻗쳐 나가는

② 자 형 : 글씨의 외형을 선으로 이어서 생기는 모양을 자형(字形)이라 한다. 한글의 자형은 자음과 모음의 종류와 결구 방법에 따라 다양하며, 다음과 같이 대별된다.

ㄱ 삼각형 자형 「오·초·흐」등의 △형이 이에 속한다.

ㄴ 사다리꼴형 자형 「모·보」등의 ▽형이 이에 속한다.

ㄷ 마름모형 자형 「우·수·아·옹」등이 이에 속한다.

ㄹ 5각형 자형 「읍·솜」등의 ○형과 「푸·부·부」등의 ○형이 이에 속한다.

ㅁ 6각형 자형 다각형 자형이라고도 하며, 「몸·를·곰」등이 이에 속한다.

ㅂ 정방형 자형 「꿍·엌」등이 이에 속하는데, 오른쪽이 다소 높은 4각형이 되는 약간의 변형이 있기도 하다.

기준선①　중심선①　기선　　중심선②

궁도를 이용한 결구 예②

궁도를 이용한 결구 예③

기준선①　중심선①　기선

기준선②　중심선②

궁 도

궁도를 이용한 결구 예①

기준선①　중심선①　기선　　중심선②

두

바

삼각형 자형

삼각형 자형

사다리형 자형

사다리형 자형

6각형 자형

마름모형 자형

(4) 모음의 필법

- 세로획은 20페이지, 우측 점은 21페이지의 설명을 참조한다.
- 우측점은 세로획의 2/3 지점에 가볍게 접필하며, 왼쪽 자음의 아랫 부분과 나란히 되게 쓴다.

- 우측점의 위쪽 점은 세로획의 1/2, 아래쪽 점은 2/3 되는 지점에 가볍게 접필하여 쓴다.
- 왼쪽 자음의 길이가 짧을 때 위쪽 점은 자음의 위쪽과 나란히, 아랫점은 자음의 아래쪽보다 낮게 쓰며, 자음의 길이가 길 때는 위쪽 점은 자음의 중간쯤에, 아래쪽 점은 자음의 아래쪽과 같게 쓴다.

- 좌측점(21페이지 참조)은 세로획의 1/2 지점에 깊게 접필한다.
- 대개 좌측점의 위치는, 왼쪽 자음의 길이가 짧을 때는 그 자음의 중심 부분에, 길 경우는 그 자음의 중앙보다 약간 내려오게 쓴다.

- 세로획은 20페이지, 좌 측점은 21페이지의 설 명을 참조한다.
- 좌측점의 위쪽 점은 세 로획의 1/3, 아래쪽 점 은 2/3 되는 지점에 깊 게 접필한다.
- 그러나 좌측점은 왼쪽 자음의 길이가 짧을 때 는 자음의 길이와 비슷 하게 하고, 길 때는 두 점이 내려와 아래쪽 점 을 자음의 아래쪽과 비 슷한 위치에 오게 쓴다.

- 세로점은 붓끝이 오른쪽 아래를 향하도록 비 스듬히 기필하고, 붓을 세워서 수직으로 내 리긋는다.
- 가로획은 세로점에서 왼쪽이 2/3, 오른쪽이 1/3이 되도록 하며(단, 「고·코」의 경우는 반대), 대체로 위쪽 자음의 중앙에 오도록 쓴다. 필법은 20페이지 설명을 참조한다.

- 두 점은 위의 세로점과 같은 요령으로 쓰는 데, 왼쪽 점이 오른쪽보다 낮다.
- 두 점은 「고·교」를 제외하고는 가로획을 3 분하는 위치에 오도록 쓴다. 따라서 위쪽 자 음의 중심과 두 점 사이의 중심이 일치된다.

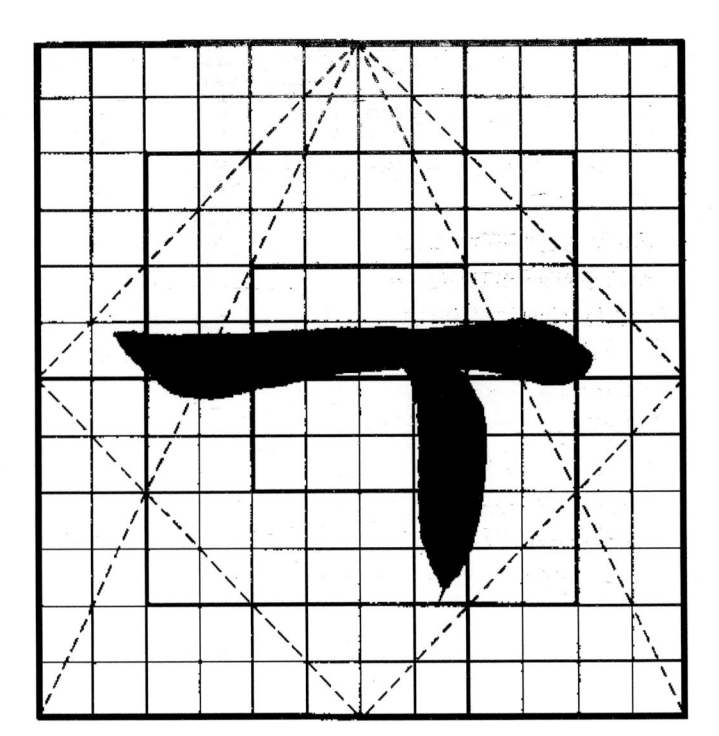

- 세로획은 가로획의 2/3 되는 지점이나 약간 들어간 지점에서 살짝 접필하여 짧게 쓴다.
- 세로획은 위쪽 자음의 오른쪽 획과 같은 선에 오도록 쓴다.

- 삐침획과 세로획 사이의 중심과 그 폭은 위쪽 자음의 중심과 폭에 일치한다.
- 왼쪽의 삐침획은 가로획의 1/3 되는 지점에 오른쪽의 세로획보다 짧게 쓰며, 오른쪽 세로획은 2/3 되는 지점에 얕게 접필한다.

- 왼쪽 세로획은 오른쪽 세로획보다 짧고 가늘며, 그 끝은 붓끝을 뽑지 않고 위로 치켜서 거둔다. 또한 그 길이는 자음의 길이보다 약간 길게 쓴다.
- 가로점은 왼쪽 세로획의 중심에 얕게 기필하며, 오른쪽 세로획에는 깊게 접필한다.

- 두 세로획 사이가 좁
 아지지 않도록 유의
 한다.
- 두 세로획은 28페이
 지의 「ㅐ」보다는 좀
 좁게 쓴다.
- 왼쪽 세로획의 길이
 는 자음의 길이보다
 약간 길게 쓴다.
- 좌측점은 세로획의
 거의 중심에 오게 깊
 게 접필한다.

- 가로획은 세로획의 중심보다 낮은 지점에 깊
 게 접필한다.
- 세로점은 가로획과 위쪽 자음의 중심에, 우
 측점은 가로획과 나란하게 얕게 기필한다.

- 가로획은 오른쪽 세로획에 닿지 않게 하며,
 삐침획은 가로획의 중심에서 얕게 접필한다.
- 좌측점은 가로획의 밑에서 기필하여 세로획
 의 2/3 되는 지점에 깊게 접필한다.

31

- 가로획은 세로획 중간 지점에 깊게 접필한다.
- 삐침획은 가로획의 중앙에서 얇게 기필하며, 세로획보다 짧게 쓴다.

- 세로점은 가로획의 중간 지점에 짧고 깊게 접필한다.
- 가로획은 세로획의 2/3 되는 지점에 깊게 접필한다.

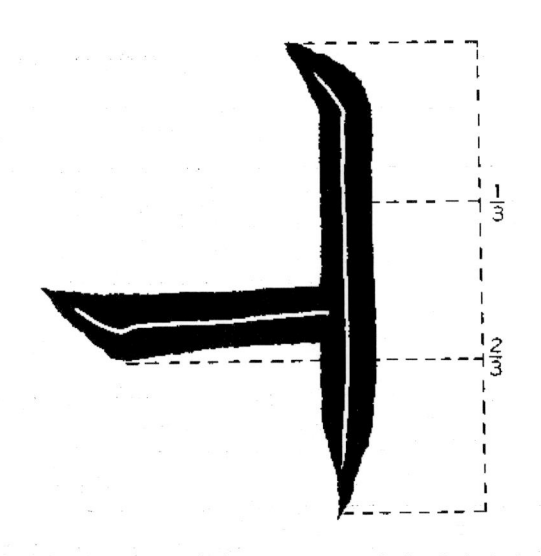

- 가로획은 세로획의 약 2/3 지점에 접필한다.
- 가로획의 길이는 어느 경우나 거의 일정하며, 위쪽에 오는 쌍자음의 폭이 넓어도 가로획을 길게 늘이지는 않는다.

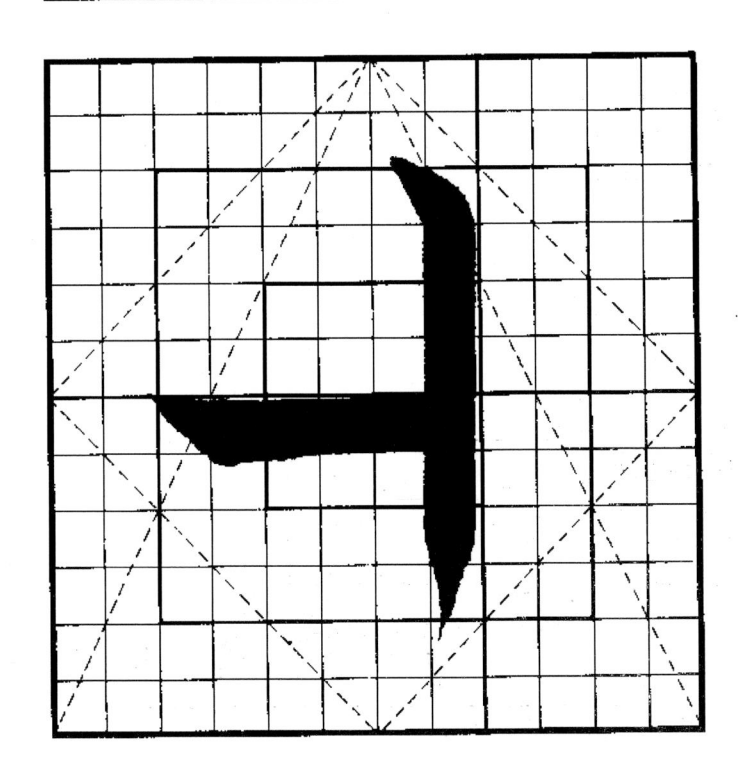

(5) 자음의 필법과 결구

① 결구에 따른 자음의 변화 : 앞서 말한 바와 같이 한글은 그 형태가 서로 비슷하며, 결구되는 모음자의 종류에 따라서 자음의 형태가 조금씩 달라지기 때문에, 그 중에서 대표적인 것을 먼저 확실하게 이해해 둘 필요가 있다.

즉 아음(ㄱ·ㅋ)은「ㅏ·ㅑ·ㅣ」,「ㄴ·ㅛ·ㅗ」,「ㅗ·ㅛ·ㅣ·ㅠ」 등의 모음과 결구되거나 받침으로 쓰일 때의 자형이 약간씩 달라진다. 또 설음(ㄴ·ㄷ·ㄹ·ㅌ)은「ㅏ·ㅑ·ㅣ」,「ㅓ·ㅕ」 및 그밖의 모음과 결구 되거나 받침으로 쓰일 경우의 자형이 각기 조금씩 다르다. 순음(ㅁ·ㅍ·ㅂ)과 치음(ㅅ·ㅈ·ㅊ)의 경우 또한 설음과 같아서 자형의 변화가 다양하다. 다만 후음(ㅇ·ㅎ)의 경우만은 변화가 없다.

흔히 한글은 글자의 점과 획 하나하나가 매우 단순하며, 그러한 가운데 자음과 모음의 변화에 따라 끝없는 조형의 아름다움이 나타나는 문자라고 한다. 다음에 실은 결구에 따른 자음의 변화표를 완전히 이해할 때, 이 말의 뜻을 알게 될 것이다.

모음자	
기본자	결합자
ㅣ	ㅏ ㅑ ㅓ ㅕ ㅗ ㅛ ㅜ ㅠ ㅓ ㅕ
	ㅏ ㅑ ㅓ ㅕ ㅗ ㅛ ㅜ ㅠ ㅓ ㅕ

자음자					모음 / 자음
후음	치음	순음	설음	아음	
ㅇ	ㅅ	ㅁ (ㅍ)	ㄴ	ㄱ	ㅏ ㅑ ㅓ ㅕ ㅣ
	ㅅ	ㅍ	ㄴ	ㄱ	ㅗ ㅛ ㅜ ㅠ ㅓ ㅕ
ㅇ	ㅅ	ㅁ	ㄴ	ㄱ	ㅗ ㅛ ㅓ ㅜ ㅠ ㅉ
					받침 비고
ㅇ	ㅈ ㅊ	ㅁ ㅂ ㅍ	ㄴ ㄷ ㄹ ㅌ	ㄱ ㅋ	

결구에 따른 자음의 변화표

필의를 살린다

• 45도 방향에서 힘있게 기필하여 약간 치키는 듯이 가로획을 긋는다.
• 이어 붓을 곧게 세우고 약간 눌러서 꺾은 다음 수직으로 내리긋다가 끝마무리의 필의를 살려 붓끝을 왼쪽으로 돌리듯이 하여 뽑는다.

좁게

넓게

• 「ㄱ」과 같은 필법으로 쓴다.
• 가운데 획은 「ㄱ」의 기필점과 같은 수직선상에서 시작하여 오른쪽으로 약간 치키는 듯이 뻗어서, 「ㄱ」의 세로획에 가볍게 접필한다.

• 「ㅗ・ㅛ・ㅓ・ㅜ」 등의 윗자와 받침으로 쓰인다. 예컨대 「교・코・꼭」과 같다.
• 자음을 쓸 때는 가로획과 세로획의 길이는 같게 쓴다.
• 받침으로 쓸 경우는 가로획의 길이를 세로획의 길이보다 약간 길게 쓴다.
• 중봉 필법을 지키면서, 기필과 꺾어 쓰는 부분, 끝마무리에 유의한다. 특히 세로획의 끝내기는 붓끝을 왼쪽으로 뽑으면서 필의(筆意)를 살려야 함을 잊어서는 안된다.
• 옆의 「교」자의 자형은 사다리형, 즉 ▽형에 속한다.

- 「ㅛ」의 가로획은 기준선상에서 부의 형태로 쓰되, 왼쪽 세로점은 자음의 기필선상 즉, 가로획의 1/3 지점에서 쓰고 오른쪽 세로점은 중심선상 즉, 가로획의 2/3 지점에서 좀 들어가게 결구한다.

- 「ㅋ」의 가로획은 간가를 고려하여 기필점을 같게 쓰고, 세로획은 기선에 맞추어 가로획보다 약간 길게 쓴다.
- 「ㅛ」의 가로획은 기준선상에 쓰고, 세로점은 가로획의 1/3 지점에 깊게 접필하여 결구한다.

- 자음과 받침의 세로획은 기선에 맞추어 쓰되, 받침은 자음보다 좀 크게 쓴다.
- 「ㅗ」의 가로획은 중심선상에 쓰고, 세로점은 가로획의 1/3 지점에 결구한다.

- ①에서 수평 방향으로 기필하여, ②에서 멈추면서 붓을 세운다.
- ③에서 붓은 돌리지 않고 방향을 바꾼다.
- ④는 ①보다 좀 길게 삐치고, ⑤에서는 필의를 살려 수필한다.

- 「ㄱ」과 같은 필법으로 쓴다.
- 가운데획은 ①과 같은 위치에서 기필하고, 위아래의 간격을 같게 하며, 같은 ③부분에 가볍게 접필된다.

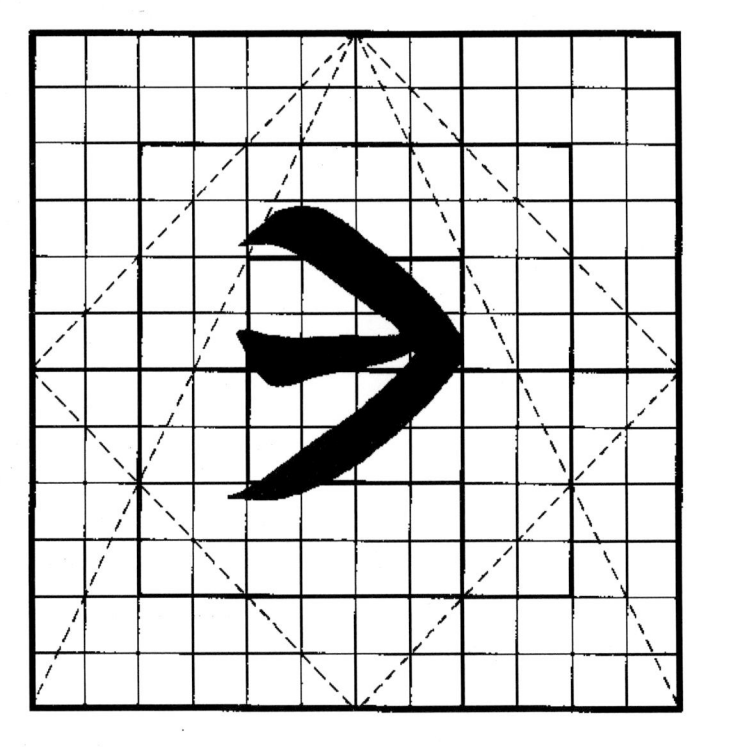

- 「ㅏ·ㅑ·ㅓ·ㅕ·ㅐ·ㅔ」등의 왼쪽에 쓴다. 예컨대 「기·저·켜」와 같다.
- 결구할 때 전체의 형이 작은 듯이 보이게 쓰는 것이 좋다.
- 거의 수평 상태로 힘차게 기필하고, 속도를 가하면서 원을 그리듯이 내려오다가 꺾는 부분에서 멈춘다.
- 붓을 돌리지 않고 방향만 바꾸어서 왼쪽으로 삐쳐 나가다가 끝부분에서 속도를 가하여 긴 원을 그리듯이 붓끝을 모아 뽑으며 획의를 살린다.
- 같은 굵기로 이루어지는 ④의 부분이 길수록 품위가 있어 보인다.
- 「ㅋ」의 경우는 가운데획은 위아래 간격을 같게 쓴다.
- 옆의 「켜」자의 자형은 사다리형, 즉 ㅁ형에 속한다.

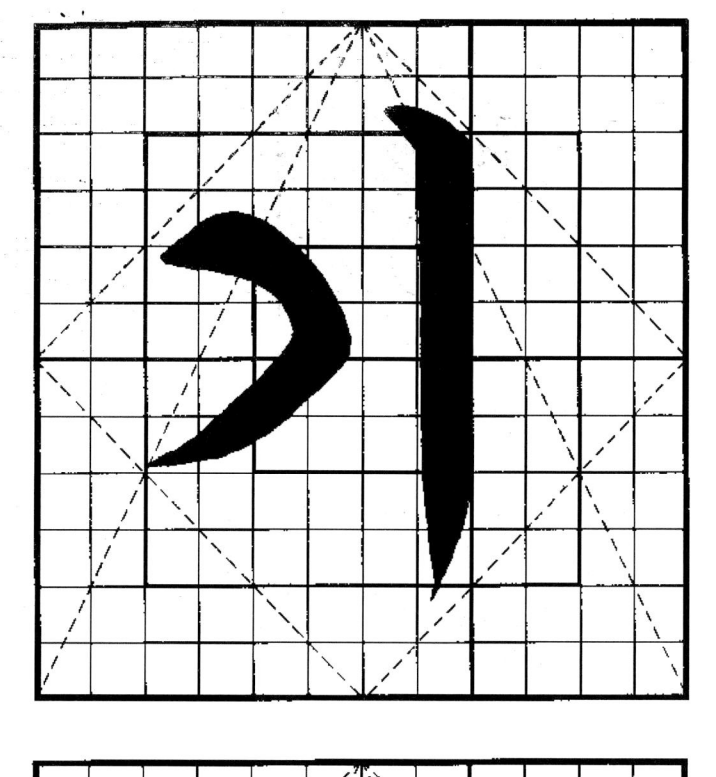

기선
좁지 않게
중심선
종 길게
기준선

- 「ㄱ」은 꺾이는 부분이 중심선상에 오며, 필의를 살려 기준선상에서 수필한다.
- 모음은 기선에 맞추어 자음과 좁지 않게 결구한다.

기선
닿지 않게
중심선
종 길게
기준선

- 「ㄱ」은 꺾이는 부분이 중심선상에 오며, 필의를 살려 기준선상에서 수필한다.
- 모음의 좌측점은 자음의 꺾이는 부분에서 기필하고, 세로획은 기선에 맞추어 결구한다.

기선
닿지 않게
중심선
넓게
종 길게
닿지 않게

- 「ㅋ」은 꺾이는 부분이 중심선상에 오며, 필의를 살려 기준선상에서 수필한다.
- 모음의 두 좌측점은 자음의 꺾이는 부분이 중앙에 오도록 쓰고, 세로획은 기선에 맞추어 결구한다.

3

• ①에서 순필로 오른쪽으로 치켜 기필하는데, 받침이 있을 때는 키를 낮춘다.
• ②에서 붓을 곧게 세워 힘을 준 채로 원을 그리듯 내려오다가 ③에서 둥글게 붓을 꺾는다.
• ④에서 힘을 줄이면서 속도를 가하여 가늘게 삐치는데, ②의 세로선상에서 필의를 살려 수필한다.

• 「ㄱ」과 같은 필법으로 쓰는데, 삐침의 끝 부분은 ②의 세로선상에서 필의를 살려 수필한다.
• 가운데획은 「ㄱ」의 기필점보다 왼쪽으로 나가서 기필하여 ③부분에 가볍게 접필한다.

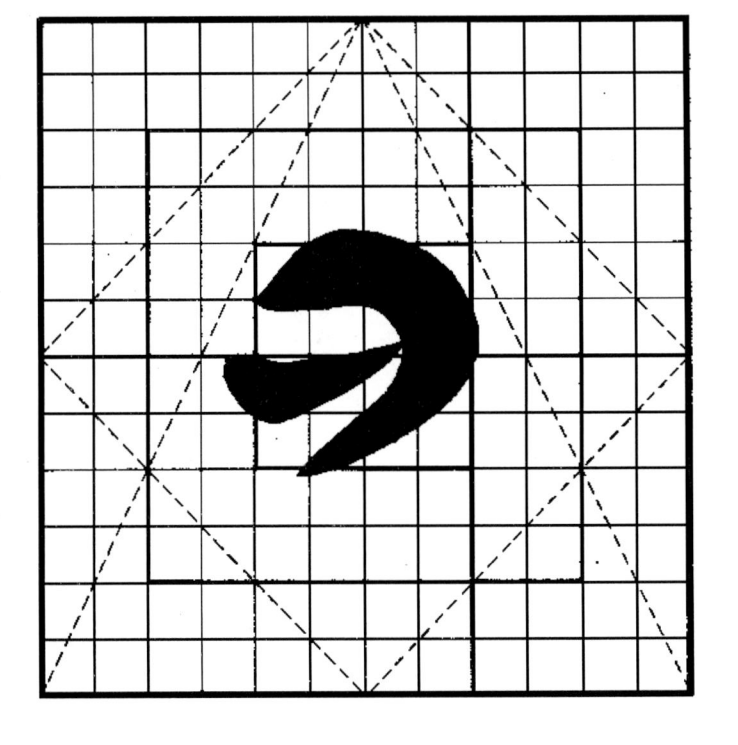

• 「ㄱ·ㅜ·ㅠ·ㅓ·ㅜ·ㅜ」에 쓰인다. 예컨대 「규·쿠·국」과 같다.
• 화살표 방향으로 가볍게 기필하여 점차 힘을 가한다.
• 받침이 있을 때는 키를 낮게 하고, 받침이 없을 때는 키를 충분히 키운다.
• 처음의 힘이 계속되면서 치키듯이 올라가다가 ②에서 그대로 붓을 세우고, 이어 힘을 빼고 속도를 가하면서 원의 오른쪽 부분을 그어 나가듯 송필한다.
• ④에서 더욱 속도를 가하여 점차 가늘게 내려가다가 끝 부분에서 필의를 살려 힘있게 붓을 뽑는다.
• 옆의 「국」자의 자형은 마름모형, 즉 ◇형에 속한다.

- 자음의 오른쪽과 모음의 오른쪽 세로획은 기
 선에 닿을 듯 말 듯하게 맞춘다.
- 자음의 꺾이는 부분과 끝 부분은 중심선상에
 오게 쓰고, 모음의 가로획도 중심선상에 쓴다.

- 자음의 가운데획은 그 끝을 가볍게 접필시키
 고 위아래 간격을 같게 쓴다.
- 모음의 세로획은 기선보다 약간 안쪽에서 내
 리긋는다.

- 받침이 있는 글자이므로 「ㅜ」의 세로획은 짧
 게 쓴다.
- 받침의 「ㄱ」자는 위의 「ㄱ」자보다 가로획을
 길게 쓰되, 세로획은 기선에 맞추어 쓴다.

- 세로획의 필법으로 기필하여 약 30도 정도 기울게 내리긋는다.
- 꺾는 부분에서 위의 부분은 모가 나게 하고, 밑의 부분을 둥글게 한다.
- 끝 부분은 회봉으로 마무리한다.

- 세로획 부분은 위와 같은 필법으로 쓰되, 길이가 더 길어진다.
- 가로획 부분은 오른쪽으로 치켜지며, 모음의 세로획에 깊게 접필되게 한다.

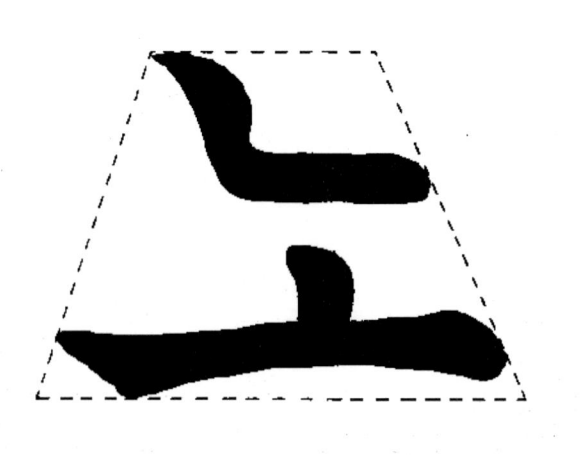

- 위의 모양은 「ㄱ·ㅛ·ㅏ·ㅑ·ㅣ·ㅓ」 등의 위쪽에 쓰이고, 아래의 모양은 「ㅗ·ㅠ·ㅜ·ㅐ·ㅔ」등의 왼쪽에 쓰인다. 예컨대 「노·누·나」와 같다.

- 위의 모양은 45도 방향으로 힘있게 기필하고, 이어 시 힘을 가하여 붓을 세우면서 꺾은 다음, 중봉을 유지하면서 오른쪽으로 힘차게 그어 나간다. 끝 부분은 가로획의 요령으로 회봉하여 마무리한다. 이때 세로획보다 가로획이 길다.

- 아래의 모양은 같은 방법으로 쓰나 세로획을 좀더 길게 하고, 가로획은 약간 위로 치켜올리는 듯이 그어 나간다. 이때 세로획보다 가로획이 길다.

- 옆의 「노」자의 자형은 사다리형, 즉 ▱형에 속한다.

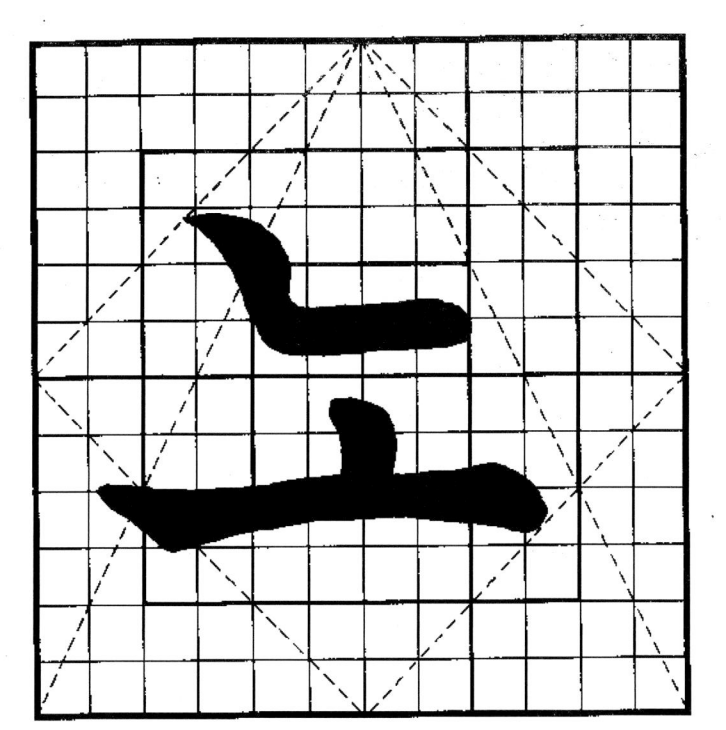

- 자음과 모음은 중심선에서 대칭되게 결구한다.
- 자음의 끝은 기선에 맞추고 모음의 세로획은 중심선에 맞추어 쓴다.

- 자음과 모음의 간격은 넓게 결구하며, 모음의 가로획은 중심선을 기준하여 쓴다.
- 모음의 세로획은 가로획을 3등분한 2/3 지점에서 가볍게 접필한다.

- 자음의 가로획은 모음의 세로획에 깊게 접필한다.
- 자음의 가로획과 모음의 우측점은 기준선상에 수평으로 써서 결구한다.

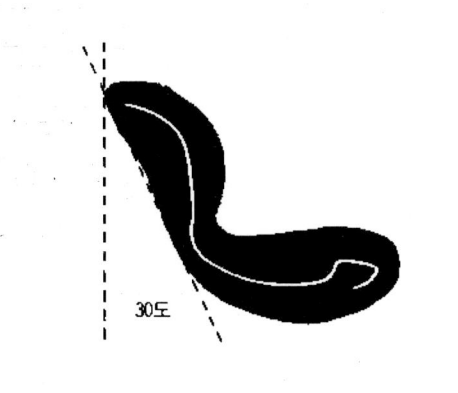

- 45도 방향으로 기필하여 힘있게 누른 다음 30도 정도로 방향을 바꾸어 길게 내리긋고, 꺾는 부분에서 가늘고 둥글게 붓을 돌린다.
- 가로획 부분의 마무리는 붓을 들어올린 상태에서 가볍게 회봉한다.
- 이 경우는 세로획의 길이가 가로획의 2배 정도 되게 쓴다.

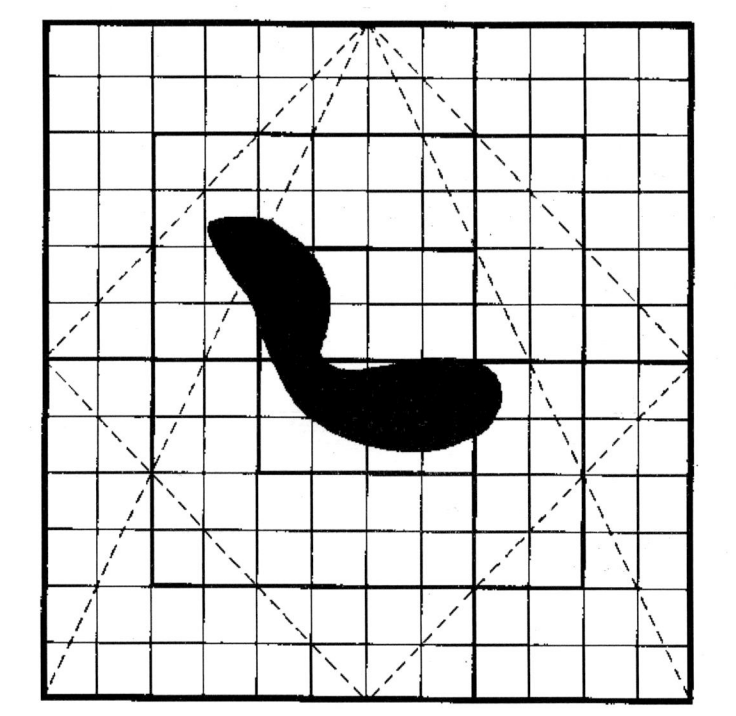

- 위의 「ㄴ」과 같은 필법으로 쓰는데, 세로획 보다 가로획이 약간 길게 쓴다.
- 전체적으로 획이 더 굵어지는 느낌으로 쓴다.

- 위의 모양은 「ㄱ·ㅓ·ㅔ·ㅖ」 등에 쓰인다. 예컨대 「넌·너·네」와 같다. 아래의 모양은 받침에 쓰인다. 예컨대 「은·인」과 같다.
- 세로획의 경우와 같이 45도 방향으로 힘있게 기필하나 머리가 너무 커지지 않게 한다. 이어 힘을 빼면서 붓을 세우고 약간 오른쪽으로 비스듬히 속도를 가하여 세로획보다 짧게 그어 회봉한다.
- 받침일 때는 짧게, 왼쪽 자음일 때는 조금 길게 긋는다. 점차 가늘어지면서 꺾이는 허리를 가장 가늘게 표현한 뒤 다시 힘을 주어 오른쪽으로 약간 치켜 올라가듯이 누르며, 끝 부분이 둥글게 되도록 회봉한다.
- 옆의 「너」자의 자형은 삼각형, 즉 △형에 속한다.

중심선　　기선

넓게　　넓게

기준선

세로획의 끝은 받침의 머
리 부분보다 약간 내려오
거나 거의 같다

- 자음의 「ㄴ」과 모음의 좌측점이 닿지 않게
　중심선에 맞추어 대칭이 되게 결구한다.
- 모음의 세로획은 짧게 쓰고 받침의 끝 부분
　을 기선에 맞춘다.

중심선　　기선

중심선

넓게

기준선

- 자음의 끝과 모음의 좌측점의 기필을 중심선
　에 맞추어 대칭이 되게 쓴다.

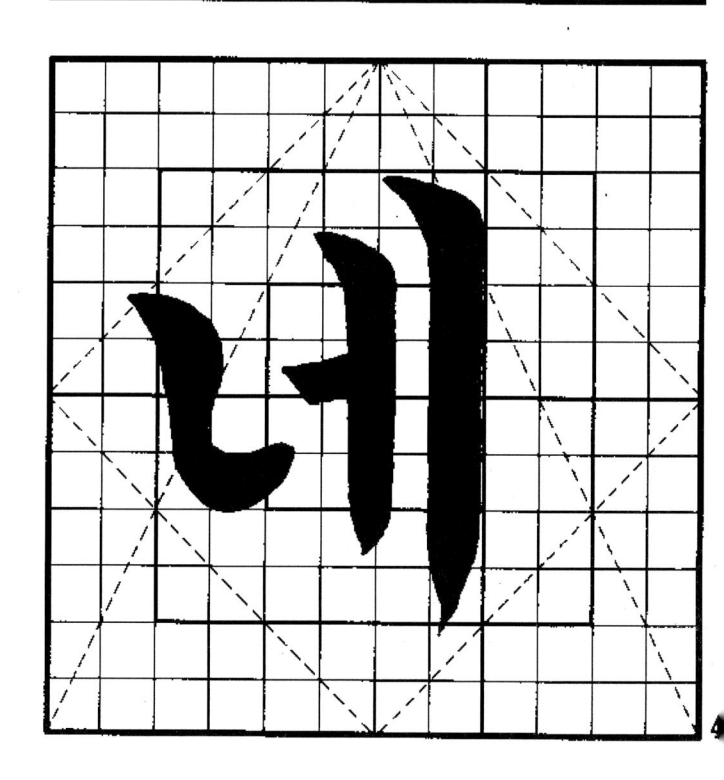

기선

너무 좁지 않게

중심선

기준선

마무리에 유의

- 「ㅔ」의 획이 많으므로 이 경우는 「ㄴ」의 가
　로획을 짧게 쓴다.
- 자음과 모음은 기준선과 중심선의 중앙선상
　에서 대칭되게 결구한다.

끝이 같게

- 위쪽 가로획은 가로획의 필법으로 쓰되, 위쪽은 앙의 형태, 아래쪽은 부의 형태가 되게 쓰고 끝을 맞춘다.
- 세로획은 가로획에 깊게 접필하여 내리긋는데, 윗획보다 좀 들어가게 하여 수직 또는 오른쪽으로 약간 기울게 쓴다.

끝이 같게

좁게

넓게

- 위쪽 가로획은 앙의 형태, 가운데 가로획은 평의 형태, 아래쪽 가로획은 부의 형태가 되게 하며, 간가는 위가 좁고 아래가 넓게 쓴다.
- 위쪽 앙과 평의 가로획은 길이가 같게 쓴다.

- 「ㄱ·ㅛ·ㅏ·ㅠ·ㅣ·ㅓ·ㅕ·ㄴ」등에 쓰인다. 예컨대 「두·되·토」와 같다.
- 「ㄷ」의 윗획은 가로획의 요령으로 짧게 쓰고, 세로획은 「ㄴ」의 세로획과는 반대 방향으로 기울게 한다.
- 「ㅌ」은 짧은 가로획과 「ㄷ」을 합치는 요령으로 쓰는데, 가로획 사이의 간격에 유의한다.
- 열의 「두」자의 자형은 5각형, 즉 ◇형에 속한다.

- 자음과 모음은 중심선에서 대칭되게 결구하며, 모음의 세로점도 중심선상에 오게 쓴다.
- 자음은 기준선에서 기필하여 기선에 맞추어 쓴다.

- 자음의 가로획 사이, 자음과 모음 사이의 간격에 유의하여 결구한다.
- 모음의 가로획은 중심선에 맞추어 쓰며, 세로획은 기선보다 약간 들어가게 쓴다.

- 자음은 기준선에서 기필하여 끝을 기선에 맞추되, 간가에 유의한다.
- 모음의 세로점은 중심선에 오게 쓰며, 이때 글자의 키는 좀 낮아진다.

넓게

힘주어 꺾어 돌린다

- 42페이지의 「ㄷ」과 같은 필법이나, 세로획은 좀 길게 하여 끝 부분에서 힘을 주어 꺾고, 아래쪽 가로획의 끝 부분은 위로 치켜지면서 길게 뻗어 모음의 세로획에 깊게 접필되는 점이 다르다.

좁게

넓게

힘주어 꺾어 돌린다

- 42페이지 「ㅌ」과 같은 필법으로 쓰되, 간가를 넓게 한다.
- 「ㄷ」의 아래쪽 가로획은 길게 써서 모음의 세로획에 깊게 접필되게 한다.

- 「ㅏ·ㅑ·ㅣ·ㅐ·ㅕ」 등에 쓰인다. 예컨대 「더·다·태」와 같다.
- 「ㄷ」의 윗획은 가로획의 요령으로 가볍게 쓰며, 아랫획은 「ㄴ」의 요령으로 쓴다. 끝 부분은 마무리하지 않고 같은 힘과 속도로 길면서 약간 가늘어지게 뻗어서 오른쪽 모음의 세로획에 접필한다.
- 「ㅌ」은 짧은 가로획과 「ㄷ」을 합친 요령으로 쓰는데 위의 가로획과 「ㄷ」의 윗획의 길이는 같게 쓴다.
- 옆의 「태」자의 자형은 사다리형, 즉 ▱ 형에 속한다.

• 자음의 아래쪽 가로획은 기준선상에서 길게
치켜져 모음에 깊게 접필하며, 모음은 기선
에 맞추어 결구한다.

• 자음의 아래쪽 가로획은 기준선상에서 모음
의 세로획에 깊게 접필한다.
• 모음의 세로획은 기선에 맞추고, 우측점은
기준선상에서 가볍게 접필하여 결구한다.

• 자음과 모음은 기준선과 중심선의 중앙선상
에서 대칭되게 결구하며 자음의 아래쪽 가로
획은 기준선상에서 모음에 깊게 접필한다.
• 모음은 기선에 맞추고, 왼쪽 세로획은 자음
보다 길게 써서 결구한다.

47

중심선　기선

중심선

- 자음과 모음은 중심선상에서 대칭되게 결구
 한다.
- 모음의 좌측점은 자음의 중앙선상에 온다.

기선

좁지 않게

중심선

마무리에 유의

- 자음은 폭을 좁게 쓰고, 모음은 기선에 맞춘다.
- 자음과 모음은 기준선과 중심선의 중앙선상
 에서 대칭되게 쓰며 모음의 좌측점은 「ㄷ」의
 중앙선상에 오도록 결구한다.

기준선　중심선　기선

중심선

- 가로 분위형 글자이므로 간가에 유의한다.
- 모음의 세로점은 중심선상에 오게 쓴다.
- 자음과 받침「ㄷ」은 기준선과 기선에 맞추어
 쓰되, 자형에 유의하여 결구한다.

49

간격을 같게

- 세로획이 짧은 「ㄱ」과 「ㄷ」을 합친 요령으로 쓰되 가운데 가로획은 평의 형태로 쓴다.
- 가로획 사이의 간가를 같게 쓴다.

좀 넓게

- 위의 「ㄹ」과 같은 필법이나, 「ㄷ」의 세로획 끝 부분이 위쪽과 가운데 가로획의 기필점까지 나오기도 한다.
- 가로획 사이의 간가는 아래를 좀 넓게 쓴다.

- 위의 모양은 「ㅗ·ㅛ·ㅜ·ㅠ·ㅣ·ㅓ·ㅕ·ㅔ」 등에 쓰이고, 아래의 모양은 「ㅏ·ㅑ·ㅡ·ㅐ·ㅒ」등 에 쓰인다. 예를 들면 「로·라·래」 등이다.

- 가로 분위형의 글자이므로 간가를 고르게 하는 일이 중요하다.

- 위의 모양은 「ㅗ·ㅛ」 등의 위쪽에 오는 「ㄱ」(32페이지 참조)과 「ㄷ」(42페이지 참조)을 합친 요령으로 쓴다.

- 아래의 모양은 「ㅗ·ㅛ」 등의 위쪽에 오는 「ㄱ」과 「ㅏ·ㅑ」 등의 왼쪽에 오는 「ㄷ」(44페이지 참조)을 합친 요령으로 쓴다.

- 그리고 두 경우는 모두 「ㄱ」부분을 「ㄷ」부분보다 굵게 쓰는 것이 좋다.

- 옆의 「로」자의 자형은 사다리형, 즉 ▭형에 속한다.

- 자음은 기준선과 기선에 맞추어, 키가 낮고 간가를 같게 쓴다.
- 모음의 세로점은 중심선상에 오게 하고, 가로획은 외쪽이 더 길다.

중심선　기선
좁지 않게
넓게
기준선

- 자음과 모음은 중심선상에서 대칭으로 결구한다.
- 자음의 아래쪽 가로획과 모음의 우측점은 기준선상에 맞추어 쓴다.

기선
간격을 비슷하게
넓게
기준선

- 자음과 모음은 기준선과 중심선의 중앙선상에서 대칭으로 결구하고, 자음의 아래쪽 가로획은 기준선상에 오게 쓴다.

좀 넓게

• 세로획이 짧은 「ㄱ」과 「ㄷ」을 합친 요령으로 쓰는데, 가로획 사이의 간가는 아래를 좀 넓게 하며, 위쪽 가로획의 길이가 아래쪽보다 길게 쓴다.
• 자형은 세로로 긴 장방형이 된다.

같게

간격을 두고 좀 짧게

• 위의 「르」과 같은 요령으로 쓰되, 받침으로 쓰이므로 키를 더 낮추고 폭을 늘린다.
• 마지막 획은 좀 굵게 쓰되, 약간 짧게 끝의 를 살려 회봉한다.

• 위의 모양은 「ㅓ · ㅕ · ㅐ · ㅖ」 등에 쓰이며, 아래의 모양은 받침으로 쓰인다. 예컨대 「려 · 래 · 를」과 같다.
• 위의 모양은 「ㅗ · ㅛ」 등에 쓰이는 「ㄷ」(32 페이지)과 「ㅓ · ㅕ」 등에 쓰이는 「ㄷ」(46 페이지)을 합친 요령으로 쓴다.
• 아래의 모양, 즉 받침의 위아래의 간격을 같게 쓴다. 가로획의 위아래의 간격을 같게 쓴다.
• 옆의 「려」자의 자형은 사다리형, 즉 ▯형에 속한다. 같은 요령으로 쓰지만 폭이 넓어지고 키가 낮아진다.

- 자음과 모음은 중심선상에서 대칭으로 결구한다.
- 모음의 두 좌측점은 자음의 간가의 중앙에 오게 쓰고, 자음의 아랫획은 기준선상에 맞춘다.

- 자음과 모음은 기준선과 중심선의 중앙선상에서 대칭으로 결구한다.
- 모음의 왼쪽 세로획은 오른쪽보다 가늘고, 끝 부분은 붓끝을 위로 치켜서 수필한다.

- 가로 분위형이므로 6개 가로획의 간가를 같게 하며, 모음은 중심선상에 결구한다.
- 자음과 받침은 기준선과 기선에 맞추어 쓴다.

붓끝을 빼지 않고 위로 치켜서 수필한다

- 왼쪽 세로획은 약간 비스듬히, 그리고 점차 가늘게 내리긋는다.
- 「ㄱ」은 세로획과 닿지 않게 기필하고, 아랫 획에는 좀 깊게 접필한다.
- 아랫획도 세로획과 닿지않게 기필하여 가로 획을 쓰는 요령으로 쓰되, 정방형이 된다.

- 받침으로 쓰이는 「ㅁ」이며 가로로 긴 장방형 으로 쓴다.
- 모음의 왼쪽에 쓸 때는 세로로 긴 장방형으 로 쓴다.

- 위의 정방형에 가까운 「ㅁ」은 「ㅗ・ㅛ・ㅜ・ㅠ・ㅣ」 등에 쓰이고, 「ㅏ・ㅑ・ㅓ・ㅕ・ㅐ・ㅔ・ㅖ」 등에 쓸 때는 세로로 약간 긴 장방형으로 쓴다. 아래 의 가로로 약간 긴 장방형의 「ㅁ」은 받침으로 쓰인다. 예컨대 「모・머・음」과 같다.

- 단 「몹」과 같은 글자는 위쪽의 「ㅁ」을 가로로 긴 장방 형의 「ㅁ」으로 하고 아래쪽의 「ㅁ」을 정방형에 가까 운 「ㅁ」으로 바꾸어 써도 상관없다.

- 다만 결구할 때, 위쪽・왼쪽・받침 등 쓰이는 위치에 따라 정방형・세로장방형・가로 장방형으로 모양이 달 라짐에 유의해야 한다.

- 옆의 「음」자의 자형은 5각형, 즉 ◇형에 속한다.

기준선 중심선 기선

중심선

- 자음의 모양은 정방형이며, 기준선과 기선에 맞추어 쓴다.
- 모음의 세로점은 중심선에 오고, 모음과 자음은 중심선상에서 대칭으로 결구한다.

기준선 중심선 기선

넓게

넓게

중심선

- 모음의 좌측점은 자음의 중앙선상에서 기필하며, 자음과 모음은 중심선상에서 대칭으로 결구한다.

기준선 중심선 기선

같게

중심선

- 자음은 기준선과 기선의 중앙에 맞추고, 받침은 기준선과 기선에 맞추어 쓴다.
- 모음은 중심선하에 쓰되, 자음과 받침과의 간격을 같게 결구한다.

5

- 필순에 유의하여 52페이지의 「ㅁ」처럼 쓴다.
- ①의 세로획보다 ②의 세로획은 높게 기필하되, 길이는 같게 쓴다.
- ③의 가로획은 ①의 세로획에 약간 깊게 접필하고, ②의 세로획의 중앙에 닿지 않게 쓴다.
- ④의 가로획은 ①의 세로획에 얕게 접필하고 ②의 세로획에 깊게 접필한다.
- 정방형으로 쓰며, 받침으로도 쓴다.

- 왼쪽 세로획은 낮고, 오른쪽 세로획은 높게 기필하며 좀 길게 장방형으로 쓴다.
- 위쪽 가로획은 깊게, 아래쪽 세로획은 가볍게 왼쪽 세로획에 접필된다.

- 정방형을 닮은 위의 모양은 「ㅗ·ㅛ·ㅜ·ㅠ·ㅣ」와 받침에 쓰인다. 세로로 약간 긴 장방형의 아래쪽 「ㅂ」은 「ㅏ·ㅑ·ㅓ·ㅕ·ㅐ·ㅔ·ㅖ」등에 쓰인다.
 예컨대 「부·바·어」은과 같다.
- 「ㅂ」의 필순은 특이하므로 위의 ①②③④의 필순을 꼭 지켜서 쓰도록 한다.
- 그리고 결구상의 위치에 따라 정방형과 가로 장방형으로 구분하여 쓰며, 「ㅗ·ㅛ·ㅜ·ㅠ」에 쓰이는 「ㅂ」은 아래쪽에 받침이 있을 경우 좀더 높이를 낮추어야 할 때도 있다.
- 예외 「부」자의 자형은 5각형, 즉 ○형에 속한다.

- 자음은 필순에 따라 기준선과 기선에 맞추어 쓴다.
- 모음의 가로획은 중심선과 기준선의 중앙선 상에 결구하되, 자음과의 간격에 유의한다.

- 자음과 모음은 중심선상에서 대칭으로 간격을 넓게 결구한다.
- 모음의 세로획은 기선에 맞추고 자음과 모음의 우측점은 기준선상에 오도록 쓴다.

- 자음은 기준선을 중앙으로 하여 중심선상에 쓰고, 모음은 기선에 맞추어 결구한다.
- 받침은 기준선에서 기필하여 기선에 맞추되, 모음과 닿지 않게 결구한다.

- 위쪽 가로획과 왼쪽 세로점의 기필점은 같은 수직선상에 오게 한다.
- 두 가로획의 수필 지점은 같고, 세로획은 왼쪽이 낮고 오른쪽이 높게 쓰며, 간격을 넓게 한다.
- 자형은 정방형 또는 가로로 약간 긴 장방형이 된다.

- 위쪽 가로획, 왼쪽 세로점, 아래쪽 가로획의 기필점은 같은 사선상에 오게 쓴다.
- 아래쪽 가로획의 끝 부분은 위쪽 가로획보다 좀 길게 쓰되, 위로 삐치듯이 부의 형태에서 수필한다.
- 자형은 세로로 약간 긴 장방형이 되게 쓴다.

- 위의 모양은 「ㅗ·ㅛ·ㅜ·ㅠ·ㅡ」등과 받침에 쓰이고, 아래 모양은 「ㅓ·ㅕ·ㅔ·ㅖ」에 쓰인다. 예컨대 「포·푸·퍼」와 같다.
- 위의 모양은 위쪽 가로획을 조금 가는 듯이 쓴다. 또한 위쪽 가로획은 약간 앙(仰)의 형태로, 아래쪽 가로획은 부(俯)의 형태가 되도록 쓴다.
- 아래의 모양은 위의 모양과 같은 요령으로 쓰지만 위쪽 가로획은 좀더 짧아지고 아래쪽 가로획은 약간 부(俯)의 형태로 되어, 전체적으로는 세로로 긴 장방형의 모양이 된다.
- 옆의 「포」자의 자형은 사다리형, 즉 ▱형에 속한다.

- 자음의 두 가로획은 기준선에서 기필하여, 기선에 맞추어 정방형으로 쓴다.
- 모음의 세로점은 중심선에 오게 쓰며, 자음과 닿지 않게 결구한다.

- 자음의 두 가로획은 기준선에서 기필하여 기선에 맞춘다.
- 모음의 가로획은 중심선과 기준선의 중앙선 상에 쓰고, 세로획은 기선보다 좀 들어가게 써서 결구한다.

- 자음과 모음은 중심선에서 대칭으로 결구하며, 자음은 기준선상에 쓰되, 두 세로획 사이는 넓게 쓴다.
- 모음의 좌측점은 사음의 중앙에서 기필하여 세로획에 깊게 접필한다.

5

- 위쪽 가로획과 왼쪽 세로점의 기필점은 같은 수직선상에 오게 쓴다.
- 받침이므로 아래쪽 가로획의 끝 부분을 위쪽 가로획보다 좀 더 길게 쓰되, 가로로 긴 장방형이 되게 쓴다.

- 위쪽 가로획은 앙의 형태, 아래쪽 가로획은 부의 형태가 된다.
- 아래쪽 가로획의 끝 부분은 모음의 세로획에 깊이 접필하기 위해 위로 삐치듯이 길게 쓴다.

- 위의 모양은 주로 받침에 쓰이고, 아래의 모양은 「ㅏ·ㅑ·ㅐ·ㅒ·ㅣ」 등에 쓰인다. 예컨대 「깊·패·피」와 같다.

- 위쪽 가로획은 가로획의 요령으로 힘있게 기필하여 앙의 형태로 휘듯이 쓴다.

- 왼쪽 세로점은 위쪽 가로획과 같은 수직선상에서 기필한다. 오른쪽 세로점보다 낮게 쓰며, 약간 기우는 듯이 내리긋는다.

- 오른쪽 세로점은 왼쪽 세로점보다 조금 높은 위치에서 기필하여 수직에 가깝게 내리긋는다.

- 아래쪽 가로획은 가로획의 요령으로 기필한 다음, 약간 부의 형태가 되도록 쓴다.

- 옆의 「패」자의 자형은 사다리형, 즉 ㅁ형에 속한다.

- 자음과 모음은 중심선상에서 대칭되게, 모음은 기선에 맞춘다.
- 받침은 자음과 모음에 닿지 않게 기준선과 중심선의 중앙선상에서 기필하여 기선에 맞추어 쓴다.

- 자음과 모음은 기준선과 중심선의 중앙선상에서 대칭되게 결구한다.
- 모음은 기선에 맞추고 자음은 기준선상에, 모음의 가로획은 중심선상에 결구한다.

- 자음과 모음은 중심선에서 대칭으로 간격을 넓게 결구한다.
- 모음은 기선에, 자음은 기준선상에 맞추어 쓴다.

5

- 글자의 키를 낮추고 폭을 넓게 쓴다.
- 삐침획의 머리 부분은 굵고 크게 쓰며, 끝부분은 필의를 살려 붓을 뽑는다.
- 빗점은 삐침획의 머리 지점에서 넓게 벌려서 얕게 접필하되, 삐침획과 나란하게 쓴다.

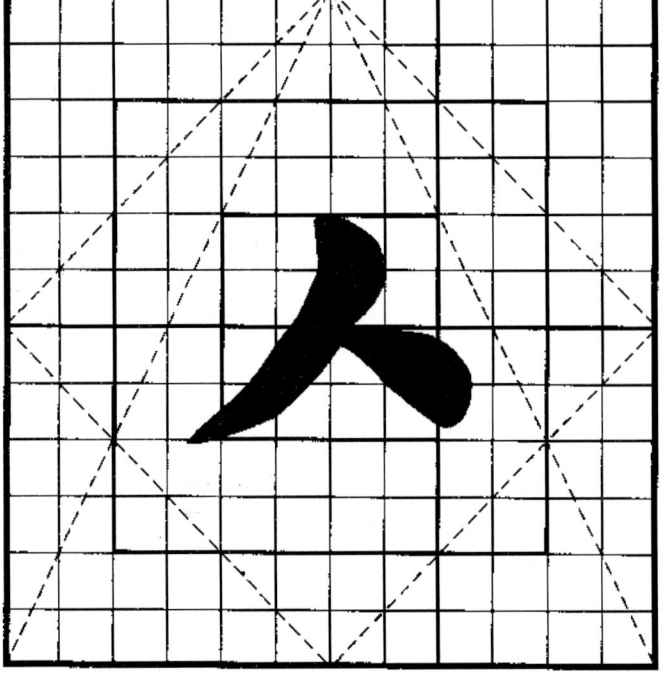

- 위의 「ㅅ」보다 키를 키워서 거의 정삼각형의 자형이 되게 한다.
- 빗점은 삐침획의 머리 지점에서 좀 아래로 내려와 거의 직각으로 얕게 접필하고 삐침획보다 약간 올라가게 쓴다.

- 위의 모양은 「ㅗ·ㅛ·ㅜ·ㅠ·ㅡ」 등에 쓰이고, 아래의 모양은 받침으로 쓰인다. 예컨대 「소·승·솟」과 같다.
- 삐침획은 45도 되게 순입으로 기필한 후 바로 방향을 돌려 왼쪽으로 삐쳐 내려가고 끝에서는 원을 그리듯 필의를 살려 수필한다.
- 받침으로 쓰이는 「ㅅ」은 위의 모양과 「ㅏ·ㅑ·ㅣ」 등에 쓰이는 모양의 중간형으로 안정감 있게 결구한다.
- 두 모양 나 왼쪽 획의 끝 부분은 필의를 살려 길게 뽑고, 빗점은 21페이지를 참조하되, 삐침획보다 위로 가거나 나란히 되게 쓴다.
- 옆의 「소」자의 자형은 삼각형, 즉 △형에 속한다.

- 자음과 모음은 중심선상에서 대칭되게 결구한다.
- 자음의 빗점은 기선에 맞추되, 자음의 중앙과 모음의 세로점은 중심선상에 오도록 쓴다.

- 모음의 가로획은 중심선상에 쓰고, 자음과 받침은 중심선상에서 대칭되게 결구한다.
- 자음과 받침의 중앙을 중심선상에서 일치하게 쓰되, 이때 받침은 좀 작게 쓴다.

- 모음의 가로획은 중심선과 기준선의 중앙선상에 쓰고, 자음과 받침은 대칭되게 결구한다.
- 자음과 받침의 빗점은 기선에 맞추고, 자음과 받침의 중앙, 모음의 세로점은 중심선에 오게 쓴다.

머리 지점에서 좀
내려와 접필한다

붓의를 살려 좀
길게 삐친다

넓게

- 삐침획의 머리 부분에서 날카롭게 꺾어서 그 모양을 뚜렷하게 쓴다.
- 빗점은 삐침획의 2/5 지점에서 좀 넓게 벌려서 가볍게 접필하여 쓰되, 삐침획보다 약간 올라가게 쓴다.

붓의를 살려서
짧게 삐친다

머리 지점에서 좀
내려와 접필한다

좁게

- 삐침획의 머리 부분에서 날카롭게 꺾어 위의 모양보다 짧게 세워서 쓰되, 붓의를 살린다.
- 빗점은 삐침획의 2/5 지점에 가볍게 접필하되, 붓을 드는 듯 내리긋다가 위로 치켜 회봉한다.

- 위의 모양은 「ㅏ·ㅑ·ㅣ·ㅐ·ㅔ」 등에 쓰이고, 아래의 모양은 「ㅓ·ㅕ·ㅡ·ㅔ」 등에 쓰인다. 예컨대 「사서·세」와 같다.
- 위의 모양은 삐침획이 좀 길고 자폭을 좀 좁게 쓰되, 빗점은 21페이지를 참조하여 쓴다.
- 아래의 모양은 삐침획을 약간 세우는 듯하게 쓰되, 빗점은 21페이지를 참조하여 쓴다.
- 옆의 「서」자의 자형은 삼각형, 즉 ◁형에 속한다.

- 자음과 모음이 중심선상에서 대칭되게 결구
 한다.
- 자음은 기준선상에서 기필하며 자음과 모음
 의 우측점은 중심선과 기준선의 중앙선상에
 오도록 쓴다.

- 자음과 모음은 중심선상에서 대칭되게 결구
 한다.
- 자음은 기준선상에서 기필하고 모음의 세로
 획은 기선에 맞추되 좌측섬은 자음의 중앙,
 즉 중심선에 오도록 쓴다.

- 자음과 모음은 기준선과 중심선의 중앙선상
 에서 대칭되게 결구한다.
- 위와 같이 쓰되, 모음의 획이 많기 때문에
 자음의 폭을 좀 좁혀 쓴다.

굵게

- 가로획은 좀 굵게 쓰고, 삐침획은 가로획보다 길게, 빗점은 약간 길게 쓴다.
- 글자의 키는 낮게 쓰되, 이 경우에는 삐침획보다 빗점이 좀 올라가게 쓰고, 받침으로 쓸 때에는 수평선상에 나란히 오게 쓰며 키를 약간 높게 한다.

굵게

- 윗점은 굵게, 21페이지를 참조하여 쓴다.
- 윗점과 간격을 두고 위의 「ㅈ」처럼 쓰는데, 자연히 글자의 키는 좀 커지게 된다.

- 위와 아래의 모양은 모두 「ㅗ・ㅛ・ㅜ・ㅠ・ㅡ・ㅏ・ㅓ・ㅕ」 등에 쓰이며, 이를 약간 변형하여 받침으로 쓴다. 예컨대 「조・추・쥬」와 같다.
- 「ㅈ」은 가로획을 양의 형태로 짧게 쓰고, 삐침획은 가로획의 중앙에서 얕게 기필하여 삐의를 살려 수필하고, 빗점은 21페이지를 참조하여 가로획의 중앙선상에서 기필한다. 따라서 전체적으로 가로로 긴 장방형의 모양이 된다.
- 「ㅊ」은 윗점을 21페이지를 참조하여 쓰고 나머지는 「ㅈ」과 같은 필법으로 쓴다.
- 받침으로 쓸 때에는 위의 모양과 「ㅏ・ㅑ・ㅐ」 등에 쓰이는 모양의 중간형이 된다. 즉 위의 모양보다 덜 작하고 덜 벌린 형태가 된다.
- 옆의 「추」자의 자형은 5각형, 즉 ◇형에 속한다.

- 자음과 모음은 중심선상에서 대칭으로 결구 한다.
- 자음의 가로획은 기준선과 기선에 맞추어 쓰고, 모음의 세로점은 중심선에 맞추어 쓴 다.

- 자음의 획이 많으므로 자음과 모음은 중심선 상에서 대칭으로 결구한다.
- 자음은 중심선이 중앙이 되게 하여 가로획을 기준선과 기선에 맞추어 쓰고, 모음의 세로 획은 기선보다 약간 들어가게 쓴다.

- 자음과 모음은 기준선과 중심선의 중앙선상 에서 대칭으로 결구한다.
- 자음의 가로획은 기준선에서 기필하여 기선 에 맞추고, 모음의 가로획은 중심선상에 결 구하며 세로획은 중심선을 대칭으로 간격을 넓게 쓴다.

약간 올라간다
굵게

- 가로획은 앙의 형태로 좀 굵게 쓰고, 삐침획은 가로획보다 길게, 빗점은 가로획과 같게 쓴다.
- 글자의 키는 좀 높게 쓰되, 삐침획을 가로획의 중앙에서 얕게 기필하고 빗점은 삐침획 머리보다 약간 아래에서 기필하여 삐침획보다 좀 올라가게 쓴다.

약간 올라간다

- 윗점은 굵게 21페이지를 참조하여 쓴다.
- 윗점과 간격을 두어 위의 「ㅈ」자를 쓰되, 전체적으로 세로로 긴 장방형이 되게 쓴다.

- 위와 아래 모두가 「ㅏ·ㅑ·ㅣ·ㅐ·ㅔ」 등에 쓰인다.
- 예컨대 「지·차·재」와 같다.
- 「ㅗ·ㅛ·ㅜ·ㅠ」 등에 쓰이는 「ㅈ·ㅊ」(64페이지)과 같은 요령으로 쓰나, 키를 더 키워서 크게 쓴다. 따라서 세로로 긴 장방형의 모양이 된다.
- 「ㅈ」의 왼쪽 삐침획은 가로획의 중앙에서 접필하고 오른쪽 빗점은 그 연장선상에 접필하는 점에 유의한다.
- 「ㅊ」은 「ㅈ」에 짧은 윗점을 얹는 것뿐이나, 이 윗점은 다른 획보다 조금 굵게 쓴다.
- 옆의 「차」자의 자형은 사다리형, 즉 ㅁ형에 속한다.

- 자음과 모음은 중심선상에서 대칭으로 결구 한다.
- 자음은 기준선이 중앙이 되게 쓰며, 아래쪽 을 가로 기준선에 맞추고, 모음은 기선에 맞 추어 쓴다.

- 자음과 모음은 중심선상에서 대칭으로 결구 한다.
- 자음은 기준선이 중앙이 되게 쓰며, 자음의 아래쪽과 모음의 우측점은 기준선상에 오도 록 결구한다.

- 자음과 모음은 기준선과 중심선의 중앙선상 에서 대칭으로 결구한다.
- 자음의 중앙과 모음의 가로점은 중심선상에 맞추어 쓴다.

- 가로획은 약간 굵게 앙의 형태로 쓰고, 삐침획은 가로획의 중앙에서 얕게 접필하여 필의 를 살려 쓴다.
- 빗점은 가로획의 중앙선상에서 얕게 기필하되, 세로획으로 짧게 쓰되 삐침획보다 길게 쓴다.

- 윗점과 「ㅈ」을 합친 요령으로 쓴다.
- 윗점은 좀 굵게 쓰고 다른 점 l 획의 굵기는 일정하게 유지하며, 가로획은 앙의 형태가 되게 쓴다.

- 두 모양 모두가 「ㅏ·ㅑ·ㅐ·ㅒ」 등에 쓰인다. 예컨 대 「저·졔·쳐·쳬」와 같다.
- 「ㅏ·ㅑ·ㅡ」등에 쓰이는 가로획·삐침획은 「ㅈ」(64페 이지)과 같게 쓰나, 빗점만 다르게 쓰며 세로로 긴 장 방형의 모양이 된다.
- 「ㅊ」은 윗점을 21페이지를 참조하여 쓰고 나머지는 위 의 「ㅈ」과 같은 필법으로 쓴다.
- 옆의 「저」자의 자형은 사다리형, 즉 ㅁ형에 속한다.

- 자음과 모음은 중심선상에서 대칭으로 결구한다.
- 자음의 아래쪽은 기준선에, 모음의 좌측점은 자음의 중앙 즉, 중심선상에 오게 쓴다.

- 모음의 획이 많으므로 기준선과 중심선의 중앙선상에서 대칭으로 결구한다.
- 자음은 폭을 좁혀 아래쪽을 기준선상에 맞추고, 모음의 좌측점은 자음의 중앙, 즉 중심선상에 오게 쓴다.

- 자음과 모음은 중심선상에서 대칭으로 결구한다.
- 자음은 획이 많으므로 아래쪽이 기준선보다 내려가며, 모음의 두 좌측점은 자음의 중앙에서 대칭으로 간격을 좁지 않게 쓴다.

• 두 번에 쓸 경우는 먼저 오른쪽에서 시계 방향으로, 다음에 왼쪽에서 시계 반대 방향으로 쓴다.
• 둥글고 이음매가 나타나지 않게 쓴다.

간가를 같게

• 윗점은 21페이지를 참조하여 쓴다.
• 가로획은 평의 형태로 윗점보다 왼쪽이 길고 오른쪽이 짧게 쓴다.
• 윗점·가로획·「ㅇ」의 간가는 같게 하고,「ㅇ」은 윗점과 폭이 같게 쓴다.

• 모든 모음에 공통으로 쓰인다. 예컨대 「양·혼·좋」과 같다.
• 「ㅇ」은 필순을 오른쪽에서 왼쪽으로 하되, 기필과 수필의 이음매가 없도록 둥글게 쓴다. 받침일 때는 좀 작게 쓴다.
• 「ㅎ」은 윗점과 「ㅇ」의 폭이 같고, 간가도 같게 쓴다. 「ㅏ·ㅑ」의 경우는 글자의 길이를 「ㅏ·ㅓ」의 경우보다 짧게 쓴다. 받침의 경우에도 같다.
• 「ㅎ」의 경우 「ㅏ·ㅓ」에서는 오른쪽을 맞추며 글자의 길이가 좀 긴 장방형의 모양으로 쓴다.
• 옆의 「혼」자의 자형은 마름모형, 즉 ◇형에 속한다.

중심선

닿지 않게

- 자음과 모음은 중심선에서 대칭으로 결구하
 고, 자음의 아래쪽과 모음의 아래 우측점도
 가로 중심선상에 맞춘다.
- 모음의 세로획과 받침은 기선에 맞추어 쓴다.

기준선 중심선 기선

중심선

- 자음의 길이가 길므로 중심선상에 자음을 쓰
 고, 아래에 모음과 받침을 결구한다.
- 자음의 가로획과 받침은 기준선에서 기필하
 여 기선에서 회봉한다.

기준선 중심선 기선

중심선

- 받침의 길이가 길므로 중심선상에 자음과 모
 음을 쓰고, 아래에 받침을 결구한다.
- 자음과 받침의 가로획은 기준선에서 기필하
 여, 기선에서 회봉한다.

● ㄲ의 필법과 결구

- 「ㅏ・ㅑ・ㅓ・ㅕ」 등에 쓰인다.
- 「가」의 「ㄱ」(34페이지)을 되풀이하는 요령으로 쓴다. 오른쪽 「ㄱ」이 크고 왼쪽 「ㄱ」은 작게 쓰되, 꺾이는 부분이 수평이 되게 한다.

- 「ㅗ・ㅛ」 등과 받침에 쓰인다.
- 「고」의 「ㄱ」(32페이지)을 되풀이하는 요령으로 쓴다. 가로획의 길이는 비슷하나 세로획은 오른쪽이 길다.
- 받침일 때는 두 세로획의 길이를 같게 하거나, 왼쪽을 약간 짧게 쓴다.

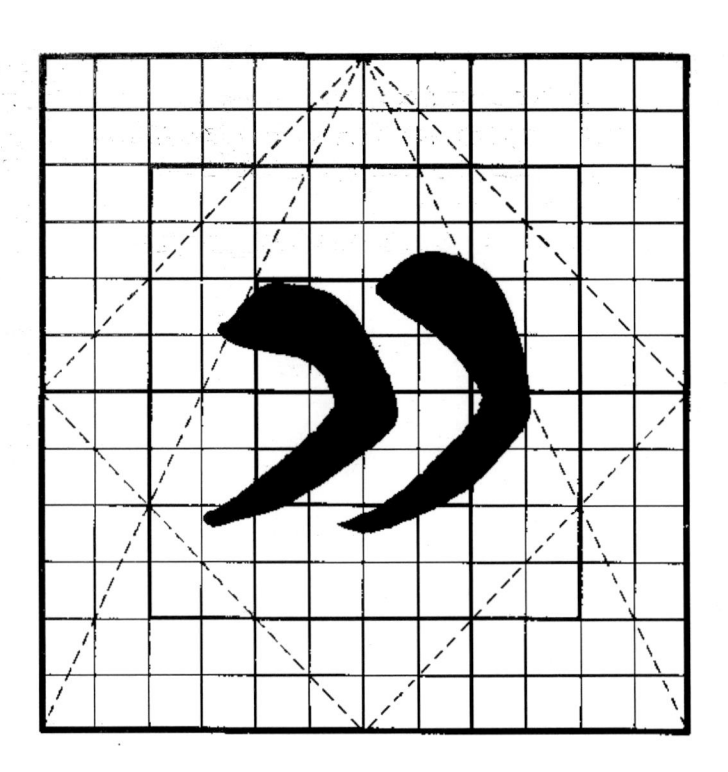

- 「ㅜ・ㅠ・ㅡ」 등에 쓰인다.
- 「규」의 「ㄱ」(36페이지)을 되풀이하는 요령으로 쓴다.
- 왼쪽은 세로획을 수직으로 짧게 쓰고, 오른쪽은 좀 크게 쓰되, 세로획을 비스듬히 길게 필의를 살려 수필한다.

- 자음과 받침 사이를 충분히 띄우고, 모음과 닿지 않게 결구한다.
- 자음의 꺾이는 부분에 모음의 좌측점이 오게 쓰고, 모음의 세로획과 받침의 세보획은 기선에 맞추어 결구한다.

- 자음과 모음 빛 받침은 중심선이 중앙이 되게 결구한다.
- 자음과 받침은 기선에 맞추어 결구하되, 간가를 같게 쓴다.

- 자음과 모음 빛 받침은 중심선이 중앙이 되게 결구한다.
- 자음과 받침은 기선에 맞추어 결구하며, 받침의 간가에 유의한다.

● ㄸ의 필법과 결구

- 「ㅏ·ㅑ·ㅐ」등에 쓰인다.
- 「다」의 「ㄷ」(44페이지)을 되풀이하는 요령으로 쓴다.
- 왼쪽 「ㄷ」은 작은 듯이 쓰며, 키도 낮다. 오른쪽 「ㄷ」의 위의 가로획은 왼쪽 가로획보다 좀 낮게 기필하며, 아래 가로획은 굵고 길게 그어서 모음의 세로획에 깊게 접필한다.

- 「ㅗ·ㅛ·ㅜ·ㅠ」등에 쓰인다.
- 「도」의 「ㄷ」(42페이지)을 되풀이하는 요령으로 쓴다. 좌우 「ㄷ」의 폭은 짧고 키는 같게 쓰되, 납작한 모양이 된다.

- 「ㅓ·ㅕ·ㅔ·ㅖ」등에 쓰인다.
- 「더」의 「ㄷ」(46페이지)을 되풀이하는 요령으로 쓴다. 좌우 「ㄷ」의 폭은 거의 같고, 키는 오른쪽이 조금 크다. 따라서 오른쪽 「ㄷ」의 위의 가로획은 왼쪽 가로획보다 낮게 기필한다.

- 병서이므로 자음의 자폭을 좁게 쓰고, 모음의 우측점과 자음의 아래쪽 가로획이 수평선상에 오도록 결구한다.

- 자음과 받침은 기선에 맞추어 쓰되, 중심선이 중앙이 되게 결구한다.
- 모음은 중심선상에 쓰며, 자음과 모음의 간격은 좁지 않게 결구한다.

- 모음의 좌측점은 자음의 중앙선상에서 기필하고, 세로획은 받침이 있으므로 짧게 쓰되, 자음보다는 길게 쓴다.
- 받침은 가로획이 세로획보다 긴 듯하게 쓰며, 모음과 닿지 않게 결구한다.

- 「ㅏ · ㅋ · ㅣ · ㅐ · ㅔ · ㅖ」 등에 쓰인다.
- 「바」의 「ㅂ」(54페이지)을 되풀이하는 요령으로 쓴다. 좌우 「ㅂ」의 폭은 같되 좁혀서 쓰고, 키는 오른쪽이 크나 아래 가로획은 수평선상에 오게 쓴다.
- 전체의 자형은 세로로 긴 장방형의 모양이 된다.

- 「ㅗ · ㅛ · ㅜ · ㅠ · ㅡ」 등에 쓰인다.
- 「보」의 「ㅂ」(54페이지)을 되풀이하는 요령으로 쓴다. 아래쪽에 모음이 자리하게 되므로 폭이 넓고 길이가 짧은 가로 상방형의 모양이 된다.

- 모음의 왼쪽에 오는 자이므로 세로로 긴 장방형의 형태로 쓰되, 모음과 닿지 않게 결구한다.
- 모음의 두 좌측점은 넓게 쓰되, 아래쪽 점은 자음의 아래 가로획과 수평선상에 결구한다.

- 받침이 있는 글자이므로 모음의 세로획은 짧게 쓰고, 자음과 닿지 않게 결구한다.
- 받침 「ㅁ」은 자음의 중앙에서 기필하여 기선에 맞추고, 모음과 닿지 않게 결구한다.

- 자음은 중심선을 기준으로 중앙에 오게 쓰되 기선에 맞추고, 모음도 중심선을 기준으로 쓰되 자음과의 간격이 좁지 않게 결구한다.
- 받침 「ㄴ」은 자음보다 작게 쓰되, 끝을 기선에 맞춘다.

- 자음과 모음의 두 세로점 및 받침은 중심선이 중앙이 되게 쓴다.
- 받침 「ㅇ」은 자음보다 작게 쓰며, 모음과의 간격을 좁지 않게 결구한다.

좀 높게

같게

- 「ㅏ·ㅑ·ㅣ·ㅐ·ㅖ」에 쓰이며 약간 변형시
 켜 받침으로도 쓰인다.
- 「사」의 「ㅅ」(62페이지)을 되풀이하는 요령으
 로·쓴다. 그러나 폭이 좀더 좁아지고, 왼쪽
 을 작게, 오른쪽은 크게 쓴다.
- 좌우「ㅅ」의 오른쪽 빗점을 더 벌리면 받침으
 로 쓰게 된다.

좀 높게

같게

길게

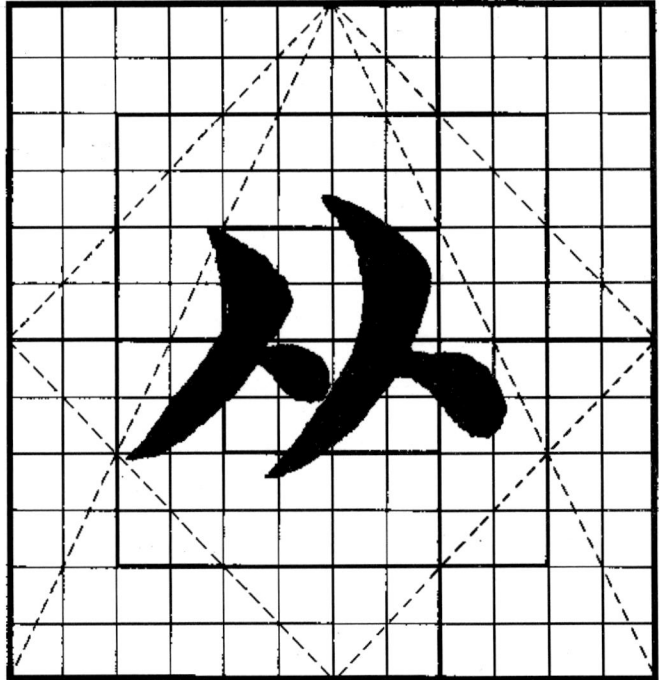

- 「ㅗ·ㅛ·ㅜ·ㅠ·ㅡ」 등에 쓰인다.
- 「소」의 「ㅅ」(60페이지)을 되풀이하는 요령으
 로 쓴다. 오른쪽「ㅅ」의 삐침획은 왼쪽보다
 약간 높게 기필하고, 역시 왼쪽보다 길게 뻗
 쳐서, 전체적으로 왼쪽보다 크게 쓰되, 좌우
 「ㅅ」은 서로 닿지 않게 쓴다.

높게

길게

- 「ㅓ·ㅕ·ㅔ·ㅖ」 등에 쓰인다.
- 「서」의 「ㅅ」(62페이지)을 되풀이하는 요령으
 로 쓰는데, 역시 오른쪽「ㅅ」을 크게 쓰되 삐
 침획은 짧게 쓴다.

- 모음의 우측점은 자음의 오른쪽「ㅅ」의 빗점과 같은 수평선상에 오게 결구한다.
- 받침은 자음의 중앙과 기선에 맞추어 쓴다.

- 자음과 모음의 세로점 및 받침은 중심선이 중앙이 되게 결구한다.
- 모음과 받침 사이, 받침의 간가는 같게 하며, 받침「ㄹ」은 기준선과 기선에 맞추어 쓴다.

- 모음의 좌측점은 자음의 중앙에 맞추어 결구한다.
- 오른쪽「ㅅ」의 빗점의 오른쪽 끝이 중심선에 오도록 쓴다.

- 「ㅏ·ㅑ·ㅣ·ㅐ·ㅒ」 등에 쓰인다.
- 「자」의 「ㅈ」(66페이지)을 되풀이하는 요령으로 쓴다. 왼쪽 「ㅈ」을 작게 쓰고, 오른쪽 「ㅈ」은 좀 크게 쓴다.
- 오른쪽 「ㅈ」의 가로획은 왼쪽보다 좀 낮게 기필하며, 삐침획은 길게 쓰되 서로 닿지 않게 쓴다.

- 「ㅗ·ㅛ·ㅜ·ㅠ·ㅡ」 등에 쓰인다.
- 「조」의 「ㅈ」(64페이지)을 되풀이하는 요령으로 쓴다. 좌우 「ㅈ」이 서로 닿지 않게 하며, 왼쪽 「ㅈ」이 오른쪽보다 작다.
- 두 가로획은 같은 선상에서 기필하고 삐침획과 빗점은 벌려서, 전체적으로 가로로 긴 장방형의 모양이 되게 쓴다.

- 「ㅓ·ㅕ·ㅔ·ㅖ」 등에 쓰인다.
- 「저」의 「ㅈ」(68페이지)을 되풀이하는 요령으로 쓴다. 좌우 「ㅈ」의 획은 서로 닿지 않으며, 오른쪽의 가로획은 낮게 기필하고 삐친획은 짧게, 빗점은 길게 쓴다.

• 모음과 자음의 간격을 좁지 않게 하고, 자음
 의 오른쪽 빗점과 모음의 우측점이 수평선상
 에 오게 결구한다.
• 「ㄴ」은 기준선에서 기필, 기선에서 회봉한다.

• 자음과 모음의 세로점 및 받침은 중심선이
 중앙이 되게 결구한다.
• 자음의 오른쪽 가로획은 기선에 맞추어 회봉
 하고 받침은 작게 쓴다.

• 모음의 좌측점은 좌우 「ㅈ」의 빗점의 접필점
 을 연결한 연장선상, 즉 중심선상에서 좀 띄
 워서 기필한다.

⑧ 쌍받침의 필법과 결구

기준선　중심선　가선

━ 중심선

• 「나」는 자음과 모음의 우측점을 중심선상에
　쓰며, 쌍받침은 중심선에서 대칭으로 쓰는
　데, 오른쪽 「ㄱ」을 가선에 맞추어 결구한다.

기준선　중심선　기선

━ 중심선

• 「사」는 위의 「나」처럼 쓰며, 쌍받침의 「ㄱ」은
　「ㅅ」보다 작게 쓰되, 「ㅅ」의 빗점은 기선에
　서 좀 나가게 결구한다.

기준선　중심선　거선

━ 중심선

• 「어」는 자음을 중심선상에 맞추고 모음의 세
　로획은 짧게 쓰며, 쌍받침 「ㄴ」은 기준선에
　서 좀 나가서 기필하여 「ㅈ」보다 작게 쓰고
　「ㅈ」의 빗점은 기선보다 나가게 결구한다.

• 「끄」는 모음을 중심선상에 쓰고, 쌍받침의
「ㄴ」은 「ㅎ」보다 작게 쓰며, 「ㅎ」은 가로획
이 기선보다 좀 나가게 결구한다.

• 「가」는 모음의 우측점을 중심선상에 쓰고,
쌍받침의 「ㄹ」은 간가를 맞추고 「ㄱ」은 기선
에 맞추되 좀 길게 쓴다.

• 「구」는 모음의 가로획을 중심선보다 좀 올라
가게 쓰고, 세로획은 짧게 쓴다. 쌍받침의
키는 같되, 「ㅁ」은 기선에 맞추어 결구한다.

중심선

넓게

중심선

• 「여」는 자음과 모음의 좌측점을 중심선상에
　맞추고, 쌍받침의 키는 같게 쓰되 「ㅂ」은
　기선에 맞추어 결구한다.

중심선

• 「도」는 모음을 중심선상에 쓰고, 쌍받침 「ㄹ」
　은 기준선보다, 「ㅅ」의 빗점은 기선보다 좀
　나가게 쓰되 「ㄹ」보다 「ㅅ」은 크게 결구한다.

중심선

• 「호」는 자음의 가로획이 기준선과 기선에 오
　게 쓰고, 쌍받침의 키는 같되 간가에 유의하
　며 「ㅌ」의 끝을 기선에 맞춘다.

• 「으」는 자음·모음의 간격을 좁지 않게 중심
선상에서 결구하고, 쌍받침의 키는 같되, 「표」
의 위쪽 가로획을 기선에 맞추어 결구한다.

• 「고」는 모음을 중심선상에 맞추고 쌍받침의
키는 같되, 「ㅎ」의 윗점을 기선에 맞추어 결
구한다.

• 「어」는 자음을 중심선상에 맞추고 모음의 세
로획은 짧게 쓴다. 쌍받침의 키는 같되, 「ㅅ」
의 빗침은 기선에서 좀 나가게 결구한다.

온　두　일　군

알　가　흥　ㅉ

며　지　는　의

힝　니　공　어

흥　둘　뷔　딘

쩌　고　나

알　남　를

건　울　모

가　어　르

조상이 남긴 문화의 열매를 거두어리

협흥 불흥 후협 후협 현

늘 내 흥 후 내

내 노 후 쭈 씨

이 벱 이 이 상

씨 이 벱 를 반

철 늘 씨 릉 이

(1) 모음의 필법과 결구

- 받침이 있을 때와 받침이 없어도 다음 글자와 이어질 때 쓰는 「ㅏ」의 반흘림이다.
- 세로획은 기선에 맞추고, 그 길이는 정자보다 짧다.
- 우측점은 오른쪽 방향으로 역입하여 속도를 가하면서 세로획의 끝부분을 스치듯이 지나가는데, 점차 가늘어지며 아래로 휘게 쓴다. 우측점의 길이는 정자보다 길다.

정자일 때의 세로획의 아랫 부분

- 「ㅏ」의 반흘림체와 같은 용도로 사용하는 「ㅑ」의 반흘림이다.
- 「ㅑ」의 두 우측점은 세로획의 중간쯤에서 가볍게 접필한 후, 위로 치켰다가 꺾듯이 방향을 바꾸어 속도를 가하면서 오른쪽으로 휘어 내려간다. 아래쪽 우측점의 위치에서 멈추어서 약간 힘을 주었다가 붓끝을 엎듯이 꺾어 「ㅏ」의 반흘림 필법으로 송필한다.

정자일 때의 세로획의 아랫 부분

- 「ㄴ·ㄷ·ㄹ」 등의 자음과 이어질 때 쓰는 「ㅐ」의 반흘림이다.
- 자음이 끝나는 지점에서 이어 붓을 가볍게 들어 올린 다음, 자음과 같거나 낮은 지점에서 반듯하게 순필로 힘을 주어 내리긋다가 자음의 수평선상에서 붓을 꺾어 돌려 점을 찍고 수필한다. 세로획은 세로획 쓰는 필법으로 쓴다.
- 「ㄱ·ㅁ」 등은 이어지지 않는다.

- 「ㅓ」의 반홀림이다.
- 좌측점은 「거·너·저· 서·처」등의 경우 사 음에 이어서 쓰고, 좀 길게 세로획의 중간 부 분에 접필한다.
- 좌측점은 왼쪽 자음의 종류에 따라 굵기와 모 양이 조금씩 달라진다.

$\frac{1}{2}$

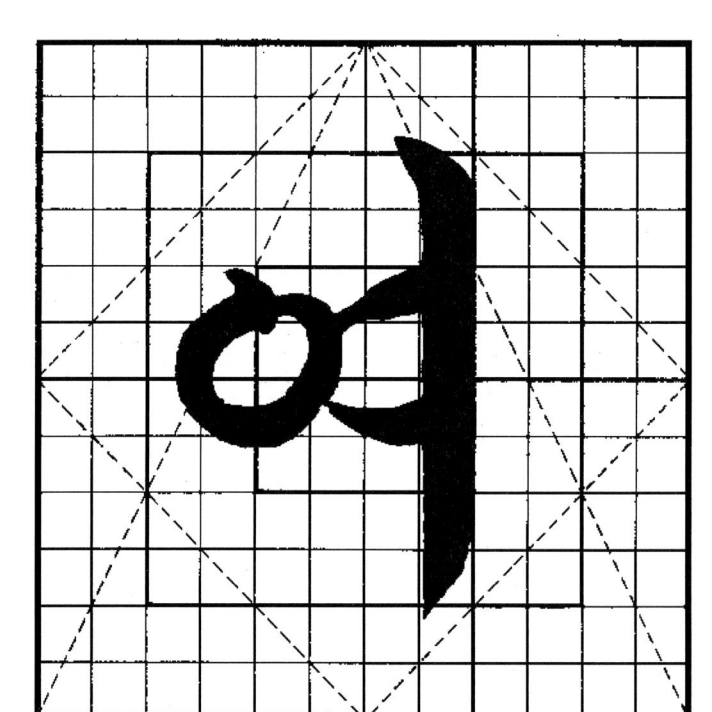

- 「ㅕ」의 반홀림이다.
- 위쪽의 좌측점은 필의 를 살려서 아래쪽 점과 잇는 듯이 하며 아랫획 이 약간 큰 듯하게 쓴 다.
- 위쪽 좌측점은 왼쪽 자 음과 이어지고, 아래쪽 점도 대개 왼쪽 자음과 이어지나 「녀」등과 같 은 경우는 붙지 않는 다.

넓게

$\frac{1}{2}$

$\frac{1}{3}$ $\frac{2}{3}$

- 「ㅗ」의 반홀림이다.
- 위쪽 자음과 이어서 쓰는 경우에 쓰인다. 단, 「고」와 「코」는 예외이다.
- 세로획은 왼쪽으로 비스듬히 내려와 붓을 들 면서 가로획의 기필 지점으로 붓끝을 보낸 다음, 방향을 바꾸어서 정자 가로획의 필법 으로 그어 나간다. 단, 가로획은 정자보다 짧다.

9

- 「ㅛ」의 반흘림이다.
- 위쪽 자음과 이어서 쓰며, 단번에 쓴다. 단, 「교·쿄」의 경우는 예외이다.
- 두 세로점은 왼쪽이 작고 오른쪽이 큰데, 모두 기필 부분에서 힘을 주어 누른 다음 붓끝을 돌려서 삐쳐 나간다.
- 가로획은 정자와 같은 요령으로 쓰되 길이는 정자의 경우보다 짧다.

- 「ㅜ」의 반흘림이다.
- 가로획은 자음 끝 부분의 필의를 살려 왼쪽 방향에서 기필하여 바로 방향을 바꾼 다음, 점차 가늘게 그어 나간다. 꺾는 부분에서는 붓끝을 돌리지 않고 곧게 세워 방향을 바꾼 다음, 단번에 힘있게 내리긋는다.

- 「ㅠ」의 반흘림이다.
- 가로획은 자음 끝부분의 필의를 살려 기필한 다음, 오른쪽으로 약간 치켜 올리듯 그어 나간다.
- 가로획의 끝 부분에서 붓을 꺾어 삐쳐 내려 가다가 끝에서 붓을 멈추고 공간 필의로 되돌아가서 세로획을 정자의 필법으로 내리긋는다.

- 「ᅪ」의 반흘림이
다.
- 왼쪽 세로점은
위쪽 자음의 필
의를 살려서 자
연스럽게 접필
하여 비스듬히
긋고, 붓을 꺾어
오른쪽으로 치
켜서 세로획에
깊게 접필한다.
우측점과 가로
획의 위치는 수
평선상에 쓴다.

$\frac{1}{3}$

$\frac{2}{3}$

- 「ᅯ」의 반흘림이
다.
- 자음과 이어지
거나 이어지는
듯 필의를 살려
가로획을 자음
의 폭만큼 좀 둥
글게 긋고, 이어
붓을 꺾듯이 둥
글게 돌려 빼
치다가 끝 부
분을 약간 쳐
지듯 멈춘 다음,
붓을 반대로 거
두어 세로획의
2/3 지점에 깊게
접필한다.

$\frac{1}{3}$

$\frac{2}{3}$

- 「ᅱ」의 반흘림이
다.
- 위쪽 자음의 필
의를 살려서 역
입으로 기필하
여 오른쪽으로
치키 듯이 송필
한다. 오른쪽 세
로획의 중간
보다 좀 낮은
지점에서 꺾
어 삐침획을 긋
는데, 끝 부분은
붓끝을 치켜올
리면서 힘을 준
다음에 수필한
다.

$\frac{1}{3}$

$\frac{2}{3}$

• 받침에 쓰이는 「ㄱ」의 반흘림 필법이다.
• 가로획은 모음의 필의를 살려 역입으로 기필
하여 점차 가늘게 송필한다.
• 세로획은 정자의 요령과 같으나, 그 길이는
가로획보다 짧다.

• 「ㅓ·ㅕ」에 쓰이는 「ㄱ」의 반흘림 필법이다.
• 정자와 같은 필법으로 힘있게 쓰되, 기필접
보다 들어간 지점에서 붓을 꺾어 「ㄱ」의 꺾
인 부분으로 치켜 올려 모음의 세로획에 깊
게 접필한다.

• 자음의 오른쪽과 모음·받침의 세로획은 기
선에 맞추고 「ㄱ」의 가로획은 중심선상에,
받침은 기준선상에 오도록 공간 필의를 살
려 한번에 쓴다.

• 자음은 위와 같이 쓰되, 중심선상에서 꺾고
모음의 세로획에 깊게 접필한다.
• 모음와 세로획은 기선에 맞추고, 받침도 공
간 필의를 살려 기선에 맞추어 결구한다.

- 받침으로 쓰이는 「ㄴ」의 반흘림 필법이다.
- 위쪽 모음의 필의를 살려 가늘게 이어서 모나지 않게 순입으로 연결한다.
- 가로획 중간부분에서 붓을 눌러 볼록하게 한 다음 회봉하여 마무리한다.

② 설음의 필법과 결구

- 「ㅗ·ㅠ·ㅡ」등에 쓰이는 「ㄴ」의 반흘림 필법이다.
- 「노」의 경우 정체 「ㄴ」과 같게 쓰되, 폭이 좁아지며 끝 부분에서 오른쪽으로 당기어 누르면서 모음과 이어지게 쓴다.
- 「뉴·느」에 쓸 때는 모음과 이어지듯 필의를 살린다.

- 자음인 「ㄴ」의 끝은 기선에 맞추어 아래로 삐치듯이 붓을 뽑는다.
- 모음과 받침은 한번에 쓰는데, 중심선 아래에서 기필하여 공간 필의를 살려서 받침의 끝을 기선에 맞추어 결구한다.

- 위와 같은 요령으로 쓰되, 자음의 끝을 기선에 맞추어 오른쪽으로 당겨 누르면서 한번에 써서 결구한다.
- 모음의 세로점은 짧게 쓰고, 가로획의 중심선상에 오게 결구한다.

- 「ㅓ·ㅕ·ㅔ·ㅖ」 등에 쓰이는 「ㄷ」의 반홀림 필법이다.
- 순입으로 기필하여 짧게 긋고, 붓을 돌려 모나지 않게 왼쪽으로 좀 길게 내리긋다가 오른쪽 위로 둥글게 삐친 후, 모음의 좌측점으로 연결한다.

- 「ㅏ·ㅑ·ㅐ·ㅒ」 등에 쓰이는 「ㄷ」의 반홀림 필법이다.
- 붓을 오른쪽으로 당기듯이 눌러 가로점을 둥글게 찍음과 동시에, 붓을 드는 듯이 꺾어서 왼쪽 아래로 길게 비스듬히 내리그은 다음, 붓을 세워 오른쪽으로 치키듯이 그어 모음과 접필되도록 쓴다.

- 자음 「ㄷ」은 위와 같이 쓰되, 중심선에서 모음과 대칭으로 결구한다.
- 자음은 기준선이 중앙이 되게 쓰되, 필의를 살려 모음의 좌측점까지 한번에 쓴 다음, 세로획은 기선에 맞추어 쓴다.

- 자음은 위와 같이 쓰되, 모음과 자음은 중심선에서 대칭으로 결구한다.
- 자음은 기준선이 중앙이 되게 쓰되, 모음의 우측점과 수평선인 기준선상에 쓴다.

- 「ㅏ・ㅑ・ㅒ」등에 쓰이는 「ㅌ」의 반흘림 필법이다.
- 처음 가로획은 앙의 형태로 쓴 다음, 100페이지 「다」의 반흘림 「ㄷ」을 합치는 요령으로 쓰되, 처음 가로획과 앞을 맞추고 꺾이는 부분은 좀 들어간다.

- 「ㅗ・ㅜ・ㅡ」등에 쓰이는 「ㄷ」의 반흘림 필법이다.
- 순입으로 기필하여 힘을 주어 멈춘 다음, 꺾듯이 역입하여 붓을 드는 듯이 둥글린 후, 끝을 맞추어 회봉한다.
- 「ㅜ」등에는 끝의 공간 필의를 살리고 「ㅗ」는 끝에서 이어 세로점을 쓰며, 받침일 때는 모음에 연결하여 쓴다.

- 자음 「ㅌ」은 위와 같이 쓰되, 자음과 모음은 중심선에 대칭되게 결구한다.
- 자음과 모음의 우측점은 기준선상에 오게 쓰고, 모음의 우측점과 받침은 한번에 쓰되, 기선에 맞추어 작게 쓴다.

- 자음과 받침은 기준선과 기선에 맞추어 쓰되, 모음의 세로점은 이어 쓰고, 받침은 공간 필의를 살려 한번에 쓰는데 간가에 유의하여 결구한다.

- 「ㅗ·ㅛ·ㅜ·ㅠ」등에 쓰이는 「ㅌ」의 반흘림 필법이다.
- 처음 가로획은 앙의 형태로, 「ㄷ」은 101페이지 「도」의 반흘림 「ㄷ」과 같게 쓴다.
- 「ㅜ」등에는 끝의 공간 필의를 살리고 「ㅗ」등에는 끝에서 이어 세로점을 쓰며, 받침일 때는 모음에 연결하여 쓴다.

- 「ㅓ·ㅕ·ㅔ」등에 쓰이는 「ㅌ」의 반흘림 필법이다.
- 처음 가로획은 앙의 형태로 쓴 다음, 「ㄷ」은 앞을 맞추어 100페이지 「다」의 반흘림 「ㄷ」과 같이 기필하여, 「더」의 반흘림 「ㄷ」과 같이 쓰되, 꺾이는 부분은 약간 들어간다.

- 처음 가로획은 기준선과 기선에 맞추어 앙의 형태로 쓴다.
- 다음 가로획도 기준선에서 기필하여 기선에 맞추되, 모음까지 한번에 쓴다.

- 자음과 모음을 중심선에서 대칭으로 결구하되, 자음은 기준선상에 쓰고, 필의를 살려 좌측점까지 한번에 쓴다.
- 세로획은 기선에 맞추어 쓴다.

- 「ㅓ・ㅕ・ㅔ・ㅖ」 등에 쓰이는 「ㄹ」의 반흘림
 필법이다.
- 「ㅏ・ㅑ」 등에 쓰이는 「ㄹ」 반흘림과 같은
 요령인데 위쪽 「ㄱ」을 더 둥글게, 삐침은 더
 경사지게 긋고, 아랫획은 윗획보다 더 둥글
 게 한다. 끝에서는 수직에 가깝게 치켜 올리
 면서 붓끝을 뽑는다. 폭은 「ㅏ」보다 좁다.

- 「ㅏ・ㅑ」에 쓰이는 「ㄹ」의 반흘림 필법이다.
- 붓을 오른쪽으로 당기듯이 기필하여 정체「ㄱ」
 의 요령으로 쓰고, 붓을 세워서 필의를 살려
 휘듯이 내리그은 다음, 다시 붓을 세워 오른
 쪽으로 길게 뻗어 모음과 결구한다. 즉 정체
 의 「ㄱ」과 「ㄴ」을 합친 요령으로 쓴다.

- 자음은 기준선을 중앙으로 쓰되, 모음과 중
 심선에서 대칭으로 결구하며, 모음의 두 좌
 측점은 자음의 중앙에 오게 쓴다.
- 모음의 세로획과 받침은 기선에 맞추어 한번
 에 쓴다.

- 자음은 위와 같이 기준선을 중앙으로 쓰되,
 모음과 중심선에서 대칭으로 결구한다.
- 자음의 아래쪽과 모음의 우측점은 기준선상
 에, 우측점과 받침은 기선에 맞추어 한번에
 쓴다.

- 받침에 쓰이는 「ㄹ」의 반홀림 필법이다.
- 모음에서 바로 이어지는데, 가로획은 아래로 갈수록 짧아지며, 그 오른쪽을 기선에 정돈한다.

- 「ㅗ・ㅛ」에 쓰이는 「ㄹ」의 반홀림 필법이다.
- 「ㄱ」의 정자와 「ㅗ」에 쓰이는 「ㄷ」의 반홀림을 합친 요령으로 쓰되, 간가를 같게 쓴다.

- 자음 「ㄷ」은 반홀림 「ㅏ」의 경우 같이 쓰고, 모음의 세로획을 중심선보다 길게 긋는다.
- 모음의 우측점과 받침은 한번에 쓰되, 기선에 맞추고 간가를 같게 결구한다.

- 자음은 기준선과 기선에 맞추어 위와 같이 쓰되, 자음과 모음의 간가를 맞추어 한번에 쓴다.

두 번에 쓴다

- 「ㅂ」의 반흘림은 정자의 필법과 같으나, 두 가로획을 잇는 듯이 쓰는 것이 다르다. 또 그 위치에 따라 가로·세로의 크기가 다르다.
- 받침으로 쓸 때는 왼쪽 세로획을 모음과, 「ㅜ·ㅠ」의 경우에는 가로획을 모음과 잇는 듯이 연결해 쓴다.

- 「ㅗ·ㅛ·ㅜ·ㅠ·ㅡ」등의 위쪽이나 받침으로 쓰이는 「ㅁ」의 반흘림 필법이다.
- 세로획은 빗점을 세로로 쓰는 듯이 하고, 위로 짧게 삐치어 힘을 주어 꺾은 후, 왼쪽으로 긋는 듯하다가 오른쪽으로 좀 길게 쓴 다음 붓을 꺾어 넓게 삐친다.

- 「ㅂ」은 위와 같이 쓰고 모음의 세로획은 기선에 맞추며, 우측점과 받침은 한번에 쓴다.
- 자음과 모음은 중심선상에, 받침은 기선에 맞추어 결구한다.

- 자음과 모음 및 받침은 기선에 맞추고, 모음의 가로획을 중심선에 맞추어 한번에 쓴다.
- 자음은 위와 같이 쓰되, 필의를 살려 모음과 결구하고 받침은 간가에 유의한다.

107

나오게

들어가게

- 「ㅏ·ㅑ·ㅣ·ㅐ·ㅒ」 등에 쓰이는 「ㅍ」의 반흘림 필법으로, 한번에 쓴다.
- 반흘림「라」의 「ㄹ」과 같이 쓰되, 위쪽 가로획은 위를 둥글리지 않고 앙의 형태로 긋다가 붓을 멈추어 깊게 꺾어 쓰는데, 아래의 간가를 넓게 한다.

넓게

나오게

- 「ㅗ·ㅛ·ㅜ·ㅠ·ㅡ」 등의 윗부분과 받침으로 쓰이는 「ㅍ」의 반흘림 필법이다.
- 위쪽 가로획은 앙의 형태이며, 역필로 좌측점을 찍고, 붓을 들어 삐치듯이 우측점을 세로획 쓰는 요령으로 쓰다가, 부의 형태로 아래쪽 가로획을 모음과 이어지듯이 쓴다.
- 「ㅗ」의 경우는 세로점을 이어쓰며, 받침은 기필점을 모음과 연결하여 쓴다.

기준선　중심선　기선

넓게

기준선

- 자음은 위와 같이 기준선을 중앙으로 쓰되, 중심선에서 모음과 대칭으로 결구한다.
- 모음의 우측점과 받침은 한번에 쓰되, 받침도 기선에 맞추어 결구한다.

기준선　기선

즙지 않게

중심선

- 자음은 위와 같이 쓰되, 기준선상에서 기필하여 기선에 맞추고, 모음과 받침은 한번에 써서 결구한다.

	야	벼
ㄹ	랴	려
ㅌ	톼	텨
ㅍ	퍄	펴

- 「ㅓ・ㅕ・ㅔ・ㅖ」 등에 쓰이는 「ㅍ」의 반홀림 필법이다.
- 반홀림 「ㅏ」와 「ㅍ」(106페이지)의 요령으로 쓰는데, 오른쪽 세로획과 아래쪽 가로획에 해당하는 부분은 둥그스름하게 하고 끝부분은 오른쪽을 맞추어 붓끝을 치켜올려서 필의를 살린다.

- 「ㅍ」은 위와 같이 쓰되, 끝 부분에서 필의를 살려 자음의 중앙 지점에서 모음의 좌측점을 이어 쓴다. 다음에 세로획을 그어 결구한다.

※모음에 따른 ㄹ・ㅌ・ㅍ의 변화

위의 표에서 알 수 있듯이 「ㄹ・ㅌ・ㅍ」의 반홀림은 그 모양이 비슷하여 자칫 잘못 쓰거나 읽을 수 있다. 획과 점의 변화와 모양을 자세히 살피고 많이 써서 완전히 익히는 일이 중요하다.

예를 들어 「ㄹ」・「ㅍ」의 위쪽 가로획을 살펴보면 「ㄹ」은 둥글게 꺾이고 간가가 같으며, 「ㅍ」은 모나게 꺾어 반듯하고 아래의 간가가 넓다. 「ㅌ」은 윗점을 연결하지 않고 띄워서 쓴다.

•「ㅗ·ㅛ·ㅜ·ㅠ·ㅡ」에 쓰이는 「ㅊ」의 반흘림 필법이다.
•윗점은 가로획에 이어지고, 여기에 「ㅈ」을 이어서 쓴다.

•「ㅗ·ㅛ·ㅜ·ㅠ·ㅡ」등에 쓰이는 「ㅈ」의 반흘림 필법이다.
•가로획은 정자의 요령과 같으며, 여기에 「ㅅ」을 이어서 쓴다.

•「ㅗ·ㅛ·ㅜ·ㅠ·ㅡ」등에 쓰이는 「ㅅ」의 반흘림 필법이다.
•빗점 끝 부분에서의 삐침은 「ㅜ·ㅡ」의 위쪽에서는 붓을 들어 길게 삐치고, 「ㅗ」의 경우는 굵고 길게 써서 모음의 세로획으로 쓴다.

•「ㅓ·ㅕ·ㅔ·ㅖ」에 쓰이는 「ㅊ」의 반흘림 필법이다.
•윗점은 가로획에 이어지고, 여기에 「ㅈ」을 이어서 쓴다.

•「ㅓ·ㅕ·ㅔ·ㅖ」에 쓰이는 「ㅈ」의 반흘림 필법이다.
•가로획은 정자의 요령과 같고, 여기에 오른쪽의 「ㅅ」을 이어서 쓴다.

•「ㅓ·ㅕ·ㅔ·ㅖ」등에 쓰는 「ㅅ」의 반흘림 필법이다.
•폭은 좁고 키는 크게 구성하며, 빗점을 찍듯이 왼쪽으로 돌려서 붓을 세워 치키듯이 오른쪽으로 그어, 좌측점을 대신한다.

※ 모음에 따른 ㅅ·ㅈ·ㅊ의 변화

다음의 표에서와 같이 「ㅅ·ㅈ·ㅊ」은 결구되는 모음의 종류에 따라서 그 모양을 달리하게 된다. 따라서 이 원칙을 완전히 익혀서 혼동이 되는 일이 없도록 한다.

	ㅓ ㅕ ㅔ ㅖ		ㅗ ㅜ	
ㅅ	ㅅ	ㅆ	ㅅ	ㅅ
ㅈ	ㅈ	ㅉ	ㅈ	ㅈ
ㅊ	ㅌ	ㅊ	ㅊ	ㅎ

농가월령가 (부분)

- 자음은 중심선상에서 기필하여 빗점이 기선
 보다 좀 나가게 쓰되, 필의를 살려 모음과
 이어지게 쓰고, 모음은 중심선과 기선에 맞
 추어 결구한다.

- 자음은 108페이지위 필법으로 기준선이 중앙
 에 오도록 하여 한번에 모음의 좌측점까지
 쓰고, 두 세로획을 그어 결구한다.

- 자음은 108페이지의 필법과 같되, 모음의 좌
 측점까지 한번에 쓴다. 모음의 세로획과 받
 침은 기선에 맞추어 한번에 쓰고, 자음의 끝
 과 모음의 세로획은 수평선상에 결구한다.

- 받침에 쓰이는 「ㅇ」의 반흘림 필법이다.
- 위쪽 모음에 이어서 쓰게 되므로 왼쪽 반원에 머리점이 없으며, 그밖의 필법은 「아」의 「ㅇ」과 같다.

- 「ㅗ·ㅛ·ㅜ·ㅠ·ㅡ」에 쓰이는 반흘림 필법이다.
- 오른쪽 반원이 왼쪽 반원의 끝 부분을 스쳐 길게 삐치는데, 「ㅗ·ㅛ」의 경우는 굵고 길며, 그 밖의 경우는 이어지는듯 필의를 살린다.

- 「ㅏ·ㅑ·ㅐ·ㅒ」에 쓰이는 「ㅇ」의 반흘림 필법이다.
- 날카롭고 힘있게 기필하여 눌렀다가 왼쪽 반원을 그리고 다시 기필점으로 돌아와서 오른쪽으로 반원을 그리는데, 그 끝이 서로 어긋나지 않게 쓴다.

- 자음과 모음의 세로획 및 우측점은 수평선상에 오고, 모음의 우측점과 받침은 위와 같이 한번에 써서 결구한다.

- 자음 「ㅇ」은 위 같이 쓰되 중심선상에서 기필하고, 기준선과 기선에 맞추어 한번에 쓴다.

- 「ㅇ」은 위와 같이 쓰되, 기준선상에서 기필하고 자음과 모음의 우측점은 수평선상에서 결구한다.

- 「ㅗ·ㅛ·ㅜ·ㅠ·ㅡ」에 쓰이는 「ㅎ」의 반홀
림 필법이다. 「ㅜ」의 경우는 필의만 살린다.
- 「하」의 「ㅎ」과 같은 필법이나 「ㅇ」의 오른쪽
획은 「ㅗ」의 경우 모음의 세로점이 된다.

- 자음 「ㅎ」은 중심선을 중앙으로 하여 위와
같이 쓰되, 기선에 맞추어 한번에 쓴다.

- 「ㅑ·ㅒ·ㅐ·ㅖ」에 쓰는 「ㅎ」의 반홀림 필
법으로, 윗점의 끝 부분에서 필의를 살려 가로
획으로 잇고, 받침의 「ㅇ」을 결구한다.
- 윗점을 모음에 이어서 쓰면 받침이 되고,
「ㅇ」의 끝 부분에서 역필로 붓끝을 치켜올
리면 「ㅓ·ㅕ·ㅔ·ㅖ」로 이어진다.

기준선

- 자음 「ㅎ」은 기준선을 중앙으로 하여 위와
같이 쓰되, 모음의 우측점과 수평선상에 오
도록 결구한다.

也

家

可

安

室

己

堂

也

사 벼 붓

보 룩 먹

라 를 중

한 쓸 이

거 병 윽

(1) 모음의 필법과 결구

- 「ㅑ」의 진흘림 필법이다.
- 세로획은 짧게 쓰되, 붓을 들어 오른쪽으로 치켜올려서 힘을 주어 둥글리는 듯하다가 휘듯이 붓을 들어 받침에 이어 쓴다.

- 「ㅏ」의 진흘림으로 자음에서 이어 쓰되, 받침이나 다음 글자로 이어질 때에 쓰인다.
- 자음에서 급히 치켜올려 모음의 세로획으로 잇고, 붓을 꺾어 세로획을 내리긋는데, 끝 부분은 오른쪽으로 휘어서 우측점을 만들고, 다시 붓을 꺾어서 받침으로 이어진다.

- 자음은 기준선상에서 기필하여 반흘림으로 쓰고, 모음은 세로획을 기선에 맞춘 다음 두 우측점은 위와 같이 쓰되, 받침에 이어지게 한번에 쓰며, 받침도 기선에 맞춘다.

- 자음은 기준선상에서 기필하여 두 번에 쓰고 모음과 받침은 기선에 맞추어 한번에 쓴다. 진흘림의 「ㅏ」가 짧기 때문에 자연히 키는 작아진다.

11

- 「ㅛ」의 진흘림으로서 모든 자음에 쓰이며, 한 번에 쓴다.
- 필법은 반흘림과 거의 비슷하나, 두 점획의 이어지는 부분이 좁고 획은 굵어지며, 가로 획은 더 짧아진다.

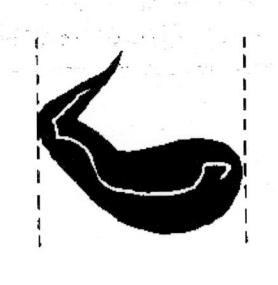

- 「ㄴ」의 진흘림으로 「고·노·도·로」에 쓰이는 데, 받침으로 쓰이는 「ㄴ」의 반흘림 필법과 비슷하게 쓴다.

- 자음은 기선에 맞추어 반흘림으로 쓰고, 「ㅛ」 는 위와 같이 가로획을 기선에 맞추어 짧게 쓰되, 한번에 써서 결구한다.

- 「고」의 진흘림은 윗자와 연결하여, 기준선보 다 좀 나가서 붓을 눌러 앙의 형태로 기선까 지 긋고, 이어 「ㄴ」는 붓을 꺾어 휘듯이 그 어 위와 같이 기선에 맞추어 결구한다.

- 「ㆍ (아래 아)」의 진흘림으로서 모든 자음에 쓰인다.
- 위의 자음과 이어 쓰되, 붓을 눌러 휘늣이 앙의 형태로 짧게 그은 다음, 붓을 멈춰 날카롭게 꺾어 다음획으로 잇는다.
- 위쪽 자음과 아래쪽 받침에 따라 모양이 약간씩 다를 수 있다.

- 「ㅠ」의 진흘림으로서 받침이 있을 경우에 쓰인다.
- 꺾는 지점에서는 붓끝을 부드럽게 돌려서 모나지 않게 하며, 두 세로획의 길이는 같도록 한번에 쓴다.

기준선 　기선

중심선

간격을 같게

- 자음 「ㄴ」은 반흘림으로 기선보다 나가게 쓰고, 「ㆍ (아래 아)」와 받침 「ㄴ」은 필의를 살려 좀 작게 써서 기선에 맞추어 결구하되, 한번에 쓴다.

기준선 　기선

중심선

간격을 같게

- 자음과 모음의 두 세로획 및 받침은 기준선과 기선에 맞추어 폭을 같게 쓰되, 꺾는 부분을 둥글리고 간가를 고르게 한번에 쓴다.

1

- 「ㄹ」의 진흘림으로 받침에만 쓰되, 다음 글 자와 이어 쓸 때에 한한다.
- 모음과 이어 쓸 때 처음 가로획은 길게 앙의 형태로, 나머지는 짧고 둥글게 부의 형태로 쓰되, 오른쪽을 맞추고 간가를 고르게 쓴다.

- 「ㄱ」의 진흘림으로, 「ㆍ(아래 아)」와 비슷 하게 쓰되, 가로획을 길게 쓰고 넓게 꺾는다.

- 「ㅇ」은 중심선상에서 기필하여 좀 작게 쓰고, 「ㄹ」은 위와 같이 간가를 고르게 하여 기선 에 맞추어 결구하되, 두 번에 쓴다.

- 「ㄱ」은 기선보다 나오게 하여 위와 같이 쓰 고, 「ㄴ」는 기준선에 닿게 한번에 쓴다.

- 받침으로 쓰이는 「ㅁ」의 진흘림 필법이다.
- 필법은 반흘림과 비슷하나, 모음에 이어 쓰며, 위쪽 가로획도 가늘게 이어지게 한번에 쓴다.

- 「ㅏ · ㅑ · ㅓ · ㅕ · ㅣ · ㅐ · ㅒ」에 쓰이는 「ㅁ」의 진흘림 필법이다.
- 왼쪽 세로획은 정자의 경우와 같고, 오른쪽 세로획은 끝에서 붓끝을 위로 쳐서 모음에 연결한다.

기준선 기선

기준선 기선

중심선

- 「ㅅ」은 기준선상에서 기필하여 반흘림으로 쓰고, 모음의 세로획과 받침은 이어서 쓰되 기선에 맞추며, 자음과 모음은 수평선상에 오도록 결구한다.

- 「ㅁ」은 위와 같이 쓰고 이어서 진흘림 「ㅏ」와 받침 「ㅇ」은 기선에 맞추되, 자음과 모음은 수평선상에 결구한다.

- 「ㅎ」의 산흘림 필법으로서 「ㅎ」에만 쓰인다.
- 「ㅎ」의 윗점은 따로 쓰고 가로획과 「ㅇ」을 이어 쓰되, 「ㅇ」을 「ㆍ(아래아)」의 진흘림처럼 쓰며 윗점과 끝을 맞춘다.

- 받침으로 쓰이는 「ㅂ」의 진흘림 필법이다.
- 모음과 이어서 쓰는데, 힘을 주어 앙의 형태로 긋다가 둥글게 꺾어 길게 내리긋고, 다시 둥글게 꺾어 붓을 드는 듯이 왼쪽으로 고리를 만들어 삐친다.

- 「ㅎ」은 위와 같이 쓰고 「ㆍ(아래 아)」를 연결하는데, 「ㅎ」보다 작게 하여 기선에 맞추어 결구한다.

- 「옵」의 진흘림으로 「ㅇ」은 중심선상에서 기필하여 자음과 모음의 세로점이 중앙에 오도록 쓰며, 받침 「ㅂ」은 기선에 맞추어 결구하되, 두 번에 쓴다.

때 토 심

학 극 일

딱 동 정

체 일 신

② 방필체

• 「훈민 정음」 제자 원리에 가장 충실하면서도 실용적인 자체이다.

• 「용비 어천가」의 서체로 대표된다.

• 기필시의 역입과 수필시의 회봉을 세모꼴로 하여 획의 양끝이 모가 나도록 마무리한다.

• 가로획의 기필 · 수필 부분이 모나게 된다.

• 세로획의 기필 · 수필 부분이 모나게 된다.

 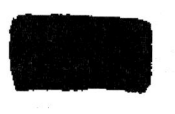

• 점이 네모진 짧은 획으로 바뀌었다.

(1) 기본점 · 획의 필법

① 원필체

• 「훈민 정음」 원본의 자체이다.

• 한자의 전법(篆法)을 본땄으나 세로로 길지 않고 정방형을 이룬다.

• 기필시의 역입과 수필시의 회봉을 둥글게 하여 획의 양끝이 둥그스럼하게 마무리된다.

• 가로획의 기필 · 수필 부분이 둥글게 된다.

• 세로획의 기필 · 수필 부분이 둥글게 된다.

• 점의 모양이 둥글게 된다.

후음	치음 (반치음)	순음	설음 (반설음)	아음	음종 \ 위치
ㅎ	ㅈ	ㅂ	ㄷ	ㄱ	독립
ㆆ	ㅈ	ㅂ	ㄷ	ㄱ	병렬
ㆆ	ㅈ	ㅂ	ㅌ	ㄱ	종렬
ㆅ	ㅉ	ㅃ	ㄸ	ㄲ	병서
ㅎ ㅇ (아음)	ㅊ ㅅ ㅿ (반치음)	ㅍ ㅁ	ㅌ ㄴ ㄹ (반설음)	ㅋ ㆁ (ㆁ은 후음과 형태상 동일)	비고

爲梬。쇼爲牛。삽됴爲蒼术菜。
ㅑ。如 남샹爲龜。약爲鼍鼊。다야爲匜。쟈감爲蕎麥皮。
ㅠ。如 율믜爲薏苡。쥭爲飯臿。슈룹爲雨繖。쥬련爲帨。
ㅕ。如 엿爲飴餹。뎔爲佛寺。벼爲稻。져비爲燕。
終聲ㄱ。如 닥爲楮。독爲甕。
ㆁ。如 굼벙爲蠐螬。올창爲蝌蚪。
ㄷ。如 갇爲笠。싣爲楓。
ㄴ。如 신爲屨。반되爲螢。

아

범

니

름

몸이

매

지 여 이 높

노 느 우 은

래 곳 리 산

부 가 복 맑

르 서 지 은

자 든 다 물

작품은 필요에 따라 또는 글자수와 많고 적음에 따라 서 여러 가지 규격과 형식으로 제작되는데, 그 중 흔히 쓰이고 있는 것에 대하여 살펴보면 다음과 같다.

□ 규 격

작품의 규격에는 엄격한 제한은 없으나 화선지를 기준 으로 하는 경우 대략 전지·반절·4절·8절로 구분하 고 있다.

□ 작품 제작의 형식

작품의 제작에는 여러 가지 형식이 있는데, 그 대표적 인 것은 다음과 같다.

(1) 족 자──걸어놓고 감상할 수 있도록 종이와 비단 으로 표구한 것을 족자(簇子)라 하는데 말았다 폈다 할 수 있어 보관·운반이 용이하나 장기간 걸어 두면 변색, 또는 오손되기 쉬운 결함이 있다.

(2) 현 판──글자를 나무에 새기어서 문 위의 벽에 거 는 편액(扁額)을 현판(懸板)이라 한다. 목각에는 음각 (陰刻)·양각(陽刻) 그리고 이 두 가지를 섞어서 새긴 음양각이 있다.

(3) 액 자──액자(額子)는 작품에 따라서 세로로 표구 된 종액자(縱額子, 또는 縱額)와 가로로 된 횡액자(橫額 子, 또는 橫額)가 있으며, 여기에 쓰인 글자를 액자(額 子)라 한다. 장방형이 대부분이며, 요즘에는 미관과 변 색·퇴색·오손을 막기 위해 유리를 까우기도 한다.

(4) 대 련──대련(對聯)이란 두 폭으로 한 작품을 이 루는 표구 형식을 말한다. 벽에 거는 족자로서 애용되 는 외에, 한식주택의 경우 대문에 붙이는 문련(門聯), 기둥에 붙이는 주련(柱聯) 등이 있다. 또한 신년 축하 때에는 춘련(春聯), 결혼 등 경사 때에는 회련(喜聯), 회갑 등 장수 축하 때에는 수련(壽聯), 조문(弔問) 때에 는 만련(輓聯)이라 한다.

(5) 병 풍──병풍(屛風)은 접었다 폈다 할 수 있도록 꾸민 것으로, 폭의 수에 따라서 2·4·6·8·10·十 二폭(반드시 짝수로 된다) 등으로 나눈다. 이중에서 특히 두 폭 병풍을 곡병(曲屛)·쌍곡병(雙曲屛) 또는 가리개 라고도 한다.

(6) 소 품──화선지로 볼 때 반절에 미치지 못하는 작 은 작품을 소품(小品)이라 하며, 규격이 작기 때문에 방 자리도 유의해야 한다.

(7) 대 작──화선지 반절 이상의 큰 작품을 대작(大作) 이라 말하는데, 때로는 전지의 한장 반 또는 두장 이상 을 붙여서 쓰는 경우도 있다.

형(方形)·원형(圓型)·선형(扇型) 등 모양이 다양하다.

□ 그밖의 유의점

(1) 줄맞추기──서에 작품은 대체로 세로로 쓰기가 주가 되는데, 보통 띄어쓰기는 하지 않는다. 줄맞추기에 가로 줄은 맞추어야 하나 홀림에서는 세로로만 맞추어 쓰는 것이 보다 자연스럽다.

(2) 배자 및 자간──글자의 모양은 정사각형이나 가로 로 조금 긴 식사각형으로 하는 것이 좋고, 자간은 약간 을 띄우고, 행간은 다소 넓게 잡는 편이 보기에 좋다.

(3) 낙 관──작품의 말미에 자필의 증거로서 연대와 절 기 또는 날자 등을 기입하고, 필자와 아호인의 순서로 찍 기 또는 날자 등을 기입하고, 필자의 성명인과 아호인의 순서로 찍고 글의 머리에 쓴 다음, 성명인과 아호인의 순서로 쓴 다음, 성명인과 아호인의 순서로 찍는 것을 낙관(落款)이라 한다.

사구인(詞句印)을 찍는 것을 낙관(落款)이라 한다. 작품에 필자의 성명만을 쓰는 것을 단관(單款), 상대 방의 성명을 함께 쓰는 것을 쌍관(雙款)이라 하며 낙관 이란 중국의 옛 동기(銅器)의 각명(刻銘)에서 음각자를 관(款), 양각자를 지(識)라 하는데, 이에서 유래된 낙 성관(落成識款)의 준말이다.

낙관은 인추를 사용하므로 작품의 검정글씨와 인추의 붉은색의 조화와 균형을 고려하여 낙관해야 한다. 또한 낙관에 쓰는 글씨는 본문보다 좀 작게 써야 하며, 찍는 자리도 유의해야 한다.

꽃도 피려하고 버들도 푸르려
한다 빛은 술 다 익었네 벗님
네 가세 그려 육각에 두렷이
앉아 봄마지를 하리라

을초 백록절 한내 김정현 씀

한산섬 달 밝은 밤에 수루에
혼자 앉아 큰 칼 옆에 차고 깊
은 시름 하는 차에 어디서 일
성호가는 남의 애를 끊나니

이충무공 한산섬시 후학 소헌 손재형 씀
충무공 탄신 四二二주년 기념일에
一九六七년 十一월 十八일

요즈음 와서는 사무 기기의 자동화와 다양하고 편리한 필기구의 발달로 인하여, 자신의 인격 도야와 정서 함양을 위한 취미나 작품 활동 이외에는 일상 생활에 서예가 활용되고 있는 예는 극히 제한적이다.

그러나 서예는 우리나라 전통 예술이기도 하면서 이의 정서를 순화시켜 줌으로써 고아한 인격을 도야할 수 있는 품격 높은 예술로 평가되고 있기 때문에, 아직도 상업적으로는 제자(題字), 표어, 포스터, 공고문 등과 개인적으로는 편지나 연하장, 그리고 경조사(慶弔事)에 친필로 정중하게 써서 보내는 것이다.

더우기 실용 서예는 쓰는 이의 개성과 숨결이 살아 있는 예술이기 때문에 받는 이로 하여금 존경심, 정다움, 반가움, 그리고 친근감이 저절로 우러나 오기 때문이기도 하다. 실용 서예에 있어서 자기의 마음속으로부터 우러나 오는 진실된 감정 내지는 바램이 담겨져 있는 만큼 문장의 내용도 충실하고 진실되어야 하며, 바른 예의로 정성을 다하여 글씨를 써 나가야 할 것이다. 또한 글씨의 배열과 대소·간격 등에도 유의해야 겠다.

근 하 신 년
새해 복 많이 받으십시요
새 해 아침
황 태 곤 올림

우표

보내는 사람
서울 중구 태평로二ㄴ
이 용 군

□□□□-□□

받는 사람
부산시법일동――五
서 경 만 귀하

□□□-□□

우표

보내는 사람
서울 중구 태평로二ㄴ
조 혜 련 올림

□□□-□□

받는 사람
부산시법일동――五
송 선 규 귀하

□□□-□□

즐거운 성탄을 경축하오며
새해를 맞이하여
다복하시기를 비나이다
조 남 균 올림

부 의 송 만중

축 회 갑 최 경선

축 생 일 직원일동

축 회 혼 오 동 식

14

◨ 저 자 (단산)문 동 호 ◨

◆ 서예 개인전(서울 신문회관)

◆ 대한미술원원전 8. 9. 10. 12회 출품

◆ 한국 서회가 총람 초대 출품

◆ 서예 1,000인전 초대 출품

◆ 한일 친선 미술문화교류전 초대 출품

◆ 군서한묵회(群瑞翰墨會) 회장

◆ 서예 개인전(덕수 미술관)

◆ 대한미술원 서예위원장

◆ 해공 신익희선생 동상건립 찬조 서화전 출품

◆ 전국 독립투사 명사 100인 서화전 출품

◆ 한국현대미술대상전 심사위원 및 초대작가

◆ 한국전통미술인회 부회장

궁체, 판본체

한글서예기법과 실제	정가 17,000원

2024年 3月 05日 2판 인쇄
2024年 3月 10日 2판 발행
　　편 저 : 문 동 호
　　발행인 : 김 현 호
　　발행처 : 법문 북스(송원판)
　　공급처 : 법률미디어

서울 구로구 경인로 54길4 (우편번호 : 08278)
TEL : 2636-2911˜3, FAX : 2636˜3012
등록 : 1979년 8월 27일 제5-22호
Home : www.lawb.co.kr

▌ISBN 978-89-7535-330-7　(03640)